水彩調色與技法

伊莎貝‧侯洛芙（Isabelle Roelofs）&
法比安‧佩堤里雍（Fabien Petillion）

積木文化

感謝娜塔麗的傾聽，
感謝辛蒂和瑪努給予我們的時間，
感謝親朋好友們的支持。

前言

我希望透過這本書，讓讀者們可以熟悉水彩顏料的調色。

首先，我們會詳細說明一些重要的理論觀念，使讀者理解調色原理。接著再提出以十一種顏色組成的調色盤，只使用原色與單一色料顏料，就能呈現寬廣的色彩範圍。

並且，藉由四名水彩畫家繪製的作品，引導讀者選擇最適合的色彩，建立平衡的主題式調色盤，帶來豐富和諧的顏色。我們選擇的十一種顏色會是許多調色的基礎，但是並不會受限於此，也會加入其他顏料擴大色彩範圍。最後，我們將按步驟分解，詳細剖析多幅水彩畫，幫助讀者實際應用調色理論。因為若是單憑調色理論，是不足以解決在實作中容易遇到的常見技法弱點。

最後，我衷心期盼，本書可以成為不可或缺的指南書，讓大家可以勇於展開多方實驗與嘗試。

水彩中沒有什麼是既定的，也沒有絕對的事實，任何調色實驗都是可行的。每個藝術家都會使用最貼近自身藝術風格的顏色組成基本顏料。本書希望讓讀者能夠正確選擇顏料，評估顏色的所有可能性，絕對不會再買到用不上的顏料。

伊莎貝·侯洛芙 & 法比安·佩堤里雍

目錄

3

建立主題性調色盤

目標明確的實作

4

分析五件作品

全面應用

1／了解水彩顏料

基本觀念

詳細解說幾個重要的基本觀念，讓讀者可以更加理解水彩顏料的特性，像是色料種類、沉澱、透明度與不透明度，或是單一色料顏料。接著再帶領讀者認識十一種特定的顏料，建立平衡的基礎調色盤。

色料的種類

水彩顏料是以稱為「色料」的有色粉末製成。這些粉末再以阿拉伯膠或糊精等水性黏結劑混合。配方中也會加入像是甘油或蜂蜜等具有增塑與保溼特性的輔助劑,並加入防腐劑。

每一種色料都具備固有的特質,這些就是藝術家可預料到的顏料特性。不透明度、透明度、沉澱、顯色度,全都取決於製作水彩時所使用的色料種類。這就是為何必須充分了解水彩顏料中加入的色料,才能完全發揮顏料的潛力。

色料分成兩大類:礦物色料和有機色料。這兩個類型又再分成兩個子類型:天然色料和合成色料。今日,大部分藝術家所用的顏料是以合成色料製成,是較為複雜的化學成分。

礦物色料

大地色和赭色是目前唯一仍以工業方式開採的天然礦物色料,在顏料製造商中可找到各種顏色。

其他礦物色料,又稱作無機色料,是以金屬成分人工製造而成。在色票上很容易就能辨認出礦物色料製成的水彩顏料。因為顏料的名稱會表示其中所含的金屬成分,最常見的包括鈷、鈦、鎘、鋇、鉻、鎳、鐵。

這些由礦物色料製成的水彩顏料的特性就是不透明,有時會沉澱。

有機色料

天然有機色料製成的水彩顏料在今日極為罕見。因為這些色料已經不再以工業方式製造,生產方式回歸「手工」,價格再度提高。有機色料來自動物或植物,大部分都存在於膠中。

此處的「膠」(laque),是指從天然原料中萃取的色素。接著,這些濃縮色素會加入中性基底(最常使用硫酸鋁或硫酸鐵)中進行沉澱,取得適合製作藝術家級顏料的

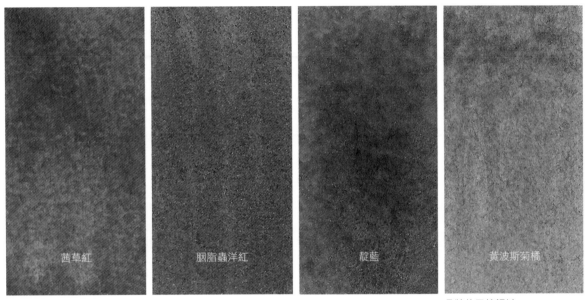

茜草紅 胭脂蟲洋紅 靛藍 黃波斯菊橘

LUTEA 品牌的天然顏料

色粉。茜草紅（garance rose）、胭脂蟲洋紅（carmin de cochenille）、靛藍（indigo）、黃波斯菊橘（orange de cosmos）的細膩，都能讓尋找豐富色彩層次的純粹派藝術家陶醉不已。但是切記，比起合成的同色顏料，這些水彩顏料對紫外線幾乎沒有抵抗力，因此使用這些色彩完成的畫作，務必收藏在不受強光照射之處。抗紫外線的凡尼斯或裱裝板材也能加強這些顏色的持久度。

至於合成有機色料，是利用碳原子的化學特殊性質，以工業方式製作而成。這些色料的製作方式是以碳分子與氫、氮分子，甚至偶爾會加入銅（這種情況下就會生成有機金屬化合色料）等金屬成分構成複雜鏈結。在水彩製造商的色票中可以看到大量這類顏料。

這些顏料的化學成分通常名稱複雜，例如二噁嗪（dioxazine）、喹吖啶酮（quinacridone）、二酮吡咯並吡咯（dicétopyrrolopyrrole）、酞菁（phtalocyanine）、

沉澱性顏料
塗在粗面水彩紙上
蔚藍（BLEU CÉRULEUM）

無沉澱顏料
塗在粗面水彩紙上
伊莎羅粉紅（ROSE ISARO）

混合沉澱性顏料與無沉澱顏料
塗在粗面水彩紙上
伊莎羅粉紅＋蔚藍

苊（pérylène），不過絕少會出現在顏料名稱上。查看顏料管身標籤上的內容物專有名詞，可幫助辨認這些顏色。

合成有機色料極受水彩製造商的喜愛，因為透明度佳，顯色度也常常令人驚艷。作畫時可形成均勻一致的薄塗，絕少出現沉澱。

沉澱

在水彩中，有些顏料可畫出均勻地薄塗，彷彿紙張自然染上顏色，有些顏料則會顯出斑斑點點的效果。

這種效果在粗面水彩紙（papier torchon）上特別明顯。嚴格來說，沉澱與色料種類有關。事實上，即使研磨得極度細緻，某些色料的基本粒子還是會保有聚集和連結的特性，使色料難以在紙張上均勻分布。但如果喜歡顏料的渲染效果層次分明，那麼就可以多加利用這項特性。

礦物色料的分子不如有機色料細緻，較易形成沉澱。如果想要有這種效果，大地色、群青（藍、紫、粉紅）、以鈷為主的顏料（藍、綠、紫）、翡翠綠和錳紫都屬於這類顏料。

顯色度

某些色料的顯色度非常強。一般來說，色料的基本粒子越小，顯色度也越好。合成有機色料的粒子比礦物色料小，這些極度細小的粒子能夠輕易流動穿透到紙張的纖維中心。因此，比起礦物色料製成的水彩顏料，合成有機色料製造的水彩顏料顯色度更具優勢。

酞菁、喹吖啶酮、二惡嗪、DPP（即二銅吡咯並吡咯）皆屬於顯色度卓越的色料家族，一旦在畫紙下筆就難以抹去，僅能略微修改。

透明度和不透明度

顏料的透明度和構成的色料粒子結構有關。在顯微鏡下觀察，就會發現某些色料非常濃厚，像是鎘或是氧化鐵。相反的，其他色料看起來是半透明的（酞菁、喹吖啶酮、普魯士藍）。在水彩中，透明度的效果非常重要。請務必記住礦物色料是不透明的、合成有機色料是透明的，如此就能對顏料的透明度有初步的概念。若要更加了解手邊擁有的顏料透明度的程度，不妨花些時間在水彩紙上畫一條黑線，然後塗上稀釋程度極低的顏料。若黑線越容易從顏料底下透出，就表示顏料透明度越高。

即使某些水彩紙較容易洗白，礦物色料（上圖的群青藍）仍較有機色料（下圖的伊莎蘿粉紅，又稱喹吖啶酮粉紅）容易洗去。

左邊是不透明顏料（鎘紅）；右邊是透明顏料（伊莎蘿粉紅）

洗白力

某些紙張較為密實，因此洗白力較強。這類畫紙可讓溼畫筆多次在同一區塊來回塗抹，表面也不會洗毛。如此一來，就能讓原本上色區塊的下方白紙顏色透出。

單一色料顏料

單一色料顏料的意思，是指以單獨一種色料製成的顏料。使用這種顏料作畫的好處，就是可以遵循減色法繪圖。或許你已經注意到，混合越多顏色，色彩明度就會越低，最後會接近黑色。選擇使用單一色料顏料作畫，就能在創造二次色和三次色時保有更多明度。

參閱顏料製造商的色票時，很容易就能知道顏料成分中含有多少種色料，請以單獨一種色料製成的顏料為主要購買方向。

不同品牌
同一顏色的差異

不同品牌與製造商所生產的同一個顏色，都會有些許差異，將單一色料顏料放在一起比較也會發現差異。因此，就算名稱一樣的顏料，依照不同製造商，色調也會有細微差別。

事實上，色料家族常常呈現極寬廣的色彩範圍。氧化鐵就是色調中變化最廣、最多的，從黃色、橘色、紅色、紫色到褐色。大地色、鎘色和二酮吡咯並吡咯色也是如此。

關於多種色料組成的顏料，像是派尼灰、靛藍或某些綠色，顏色差異會更加明顯。

參閱製造商的色票非常重要，因為了解顏料成分中的色料，才能充分評斷顏料本身的特質。不過同時也必須測試製造商的顏料色調，確保顏色符合期待。只要多加練習，你也可以製作出屬於自己的非單一色料顏料。

讓顏色變淺

油畫和壓克力等繪畫技法會使用白色來提亮顏料，在水彩中則會利用紙張本身的白色。這個手法要用水稀釋顏料，變化白紙透出程度的多寡。

你可以直接在調色盤上加水，將顏料稀釋，或是在已經上紙的顏料中用吸飽水分的畫筆使之變淺。

學習利用水分讓顏色變淺，就能讓可使用的色彩範圍更寬廣。

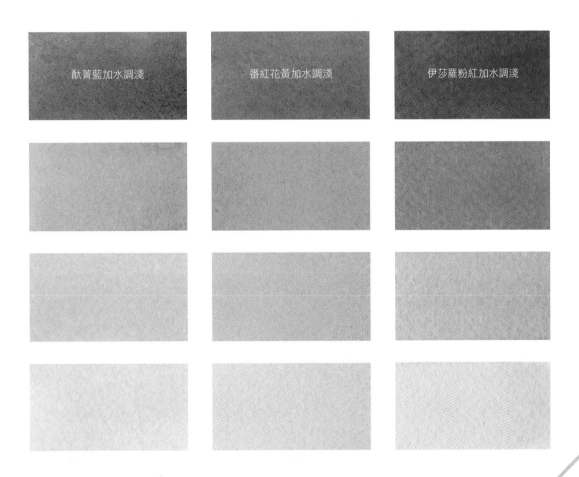

酞菁藍加水調淺　番紅花黃加水調淺　伊莎羅粉紅加水調淺

繪畫技巧

繪製水彩畫，就是學習收放水分與掌握紙張溼度的恰到好處的。

水彩畫中有兩大技巧，兩者相輔相成，因為大部分的水彩畫家都會先採用溼中溼技法，紙張乾燥後才描繪細部。

溼畫法

又稱溼中溼技法，這項技法必須事先打溼畫紙後才上色。如此一來，就能得到迷人的朦朧感，創造出渲染效果，讓顏料巧妙地融合。

溼中溼技法必須學習掌控畫紙的溼度。因為紙張水分越多，就越難控制顏料彼此暈染的程度。

乾筆法

這項技巧非常名符其實，是在乾燥畫紙上以溼顏料作畫。此技巧可以層疊顏色，創造出具有透明感的混色效果。

這種作畫方式的精確程度更高，因此特別用於描繪細部。

混色的技巧

在調色盤上調和顏料，混出想要使用的色調也是可以的。簡單的餐盤最適合用來調色，你也可以直接在專為此用途所設計的調色盤盒蓋上直接混色。許多水彩畫家都會在這類方便攜帶的密封調色盤中擠入管裝顏料，調色盤中的顏料格比傳統方格型的空間更大，使用尺寸較大的畫筆也較不受限制。這項技法將在〈創造二次色範圍〉的段落中以正方形色塊呈現（見 41 頁）。

也可以直接在打溼或半溼（又稱三分溼，mat-frais）的畫紙上混色。在這種情況下，顏料會彼此交融，但混色結果較不均勻且較鮮豔。這項技法將在〈創造二次色範圍〉的段落中以漸層色條呈現（見 41 頁）

群青藍＋伊莎羅粉紅
（在調色盤上混合，然後畫在乾燥紙張上）

群青藍＋伊莎羅粉紅
（在預先打溼的紙上混合）

畫紙

紋理

畫紙表面有三種類型。

- 細紋（grain satiné）：畫紙表面極為光滑，幾乎沒有任何粗糙紋理，對初學者而言難以駕馭。

- 中紋（grain fin）：表面有淺淺紋路，較細紋粗糙一些。由於用途最廣，因此非常受到喜愛，初學者和經驗豐富的藝術家都適用。

- 粗紋（grain torchon）：紙張充滿紋理，能創造漂亮的色彩與起伏效果，需要對水彩技法有一定程度的熟練與掌握，才能充分發揮紙張效果。

CANSON HÉRITAGE 細紋紙特寫

材質

水彩紙的材質分成兩種：木漿紙（papier cellulose）和棉漿紙（papier coton）。

木漿紙是由 100% 木材纖維素組成，這種紙的品質較差，以工業方式製造。木材纖維容易生產，成本低廉，因此價格比棉漿紙便宜。

棉漿紙是使用棉、麻、亞麻或蕉麻等植物纖維製成，品質優於木漿紙，價格自然也較昂貴。此類紙張還有一種紙稱為「布漿紙」（papier chiffon）。如今已經很少見到布漿紙，因為很難取得不含任何人造纖維或洗滌劑的布料。這類紙張可由工業方式生產，或由造紙人手工製作。

CANSON HÉRITAGE 中紋紙特寫

紙張的特性來自所選用的植物。例如棉花的纖維長，可為紙張帶來絕佳強度，同時也能製作出呈現天然弱酸性的紙。所以 100% 純棉水彩紙非常受到水彩畫家喜愛。

造紙方式有許多種：

- 長網機是最快速也最經濟的造紙方式。木漿纖維連結，紙張瀝去多餘水分後，利用人造毛氈布製造紋理。接著紙張經過壓製以去除水分，然後加上一層膠質（避免水彩顏料過度滲入纖維）或澱粉，進行最後的乾燥。

- 圓網造紙是較接近手工造紙的方法。圓網造紙的上膠分為兩種，一種是直接加入紙漿，稱為內部加膠；另一種則在紙張表面上膠。

- 部分手工造紙者仍使用手工法，以古法製作生產高品質的紙張，和一般紙張的區別相當鮮明。這些手工造紙者具備專業知識與技巧，可以為訂製和特殊要求製作紙張。這些手工造紙者都採用植物纖維造紙。

CANSON HÉRITAGE 粗紋紙特寫

磅數

水彩紙依照紙張每平方公尺的重量，分成不同磅數。水彩用紙的磅數範圍從 $185g/m^2$ 到 $850g/m^2$。當然，磅數越高，紙張也越厚。

- $300g/m^2$ 以下：紙張越薄，就越容易在水分作用下起皺彎曲。因此強烈建議將紙張繃緊，或選用四面封膠的水彩紙本。

- $300g/m^2$：此磅數的水彩紙較厚，最受水彩畫家喜愛。較不容易遇水起皺，除非你喜歡採用水分極多的畫法，否則沒有必要繃緊畫紙。

- $300g/m^2$ 以上：這種畫紙可以吸收大量水分，長時間維持溼度，紙張上的顏料乾燥速度極慢。

小提醒

可依照此網站簡明扼要的解釋，複習水彩畫材的準備基礎：
www.cansonstudio.com/node/35

更多資訊

若想要進一步學習造紙的詳細技術，歡迎諮詢以下網站：
www.papier-artisanal.com

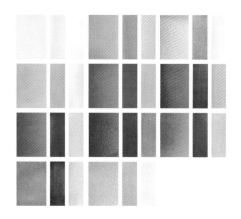

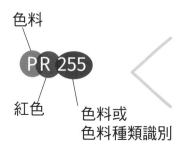

色料

PR 255

紅色　　　色料或
　　　　　色料種類識別

顏料選用介紹

我們精心挑選的基礎調色盤包含十一款顏料。為了方便讀者在各家製造商的所有顏料中辨識這些顏色，我們也會附上色料的專有名詞。

其實，雖然顏料的名稱會因為品牌而有所不同，但管裝水彩顏料中使用的色料一定會標註在標籤上，或至少註明在色票或製造商的網站上。有了色料編號，才能正確無誤地辨別出要選擇的顏色。

這些色料專業術語具有普遍性。會以簡化形式呈現，結構如下：

● 開頭的 P 代表色料（pigment）。

● 接著是顏色在英文中的第一個字母：Y 代表 yellow（黃色），R 是 red（紅色），O 是 orange（橘色），B 是 blue（藍色），G 是 green（綠色），BK 是 black（黑色），BR 是 brown（褐色），V 是 violet（紫色），W 是 white（白色）。

● 最後是二或三個數字，用來辨識色料或色料種類。這些數字雖然無法帶來完整訊息，不過可以在 Colour Index 上查找登記的色料。

按照這種編號分類，PR255 表示這個顏色是 Pigment Rouge 255，是二酮吡咯並吡咯家族的紅色。

我們會發現，Colour Index 涵蓋所有色料。Colour Index 使用雙分類系統，一部分取用色料的通用名稱，另一部分則是以五或六個數字組成的成分編碼，後者能為專業人士提供色料的化學成分與分子結構。因此，若使用前面的例子 PR255，在 Colour Index 中編號就會轉變成 C.I Pigment red 255（完整通用名稱），以及編號 561050（成分編碼）。本書中我們決定只採用簡化的通用名稱。

下頁表格為藝術家用顏料標註使用的主要色料。這份清單其實是永無止盡的。

白色	
鈦白	PW6
鋅白	PW4

黃色	
鎘黃	PY35, PY37
鈷黃	PY40
偶氮黃（漢莎、酮、雙偶氮）	PY1, PY3, PY65, PY74, PY83, PY97, PY151, PY154, PY175
天然氧化鐵（黃赭）	PY43
合成氧化鐵黃	PY42
鎳鈦黃	PY53
異吲哚啉酮黃	PY110, PY139
甲亞胺銅黃	PY129
金紅石型鈦鉻黃	PBr24
釩酸鉍黃	PY184

橘色	
鎘橘	PO20
偶氮橘	PO36, PO62
二酮吡咯並吡咯橘	PO71, PO73

紅色	
合成氧化鐵紅	PR101
天然氧化鐵紅（煅燒過的天然赭色）	PR102
鎘紅	PR108
茜草紅	PR83
偶氮紅（萘酚紅）	PR112, PR170, PR188
苝紅	PR149, PR179
蒽醌紅	PR168, PR177
喹吖啶酮紅	PR122, PR207, PR209
二酮吡咯並吡咯紅	PR254, PR255, PR264
群青粉紅	PR259

紫色	
氧化鐵紫	PR101
鈷紫	PV14
錳紫	PV16
群青紫	PV15
二惡嗪紫	PV23
苝紫	PV29
喹吖啶酮紫	PV19

藍色	
以鈷為主的藍色	PB28, PB35, PB36, PB72, PB73, PB74
群青藍	PB29
酞菁藍	PB15, PB15:1, PB15:2, PB15:3, PB15:4, PB15:5, PB15:6, PB16
普魯士藍	PB27
靛蔥醌藍	PB60
綠色	
酞菁綠	PG7, PG36
以鉻為主的綠色	PG17, PG18
土綠	PG23
以鈷為主的綠色	PG26, PG50
褐色	
天然大地色	PBr7
合成氧化鐵褐	PR101
黑色	
以碳為主的黑色	PBk6, PBk7, PBk9
氧化鐵黑	PBk11
茈黑	PBk31

同一種顏色，
多種色料？

每一家製造商都能隨意發揮想像力為色彩命名。因此以相同色料製造的水彩顏料可能會有不同名稱，而同樣名稱的顏料也可能依照選擇的品牌而含有不同色料。

在本書中將參考這些 Isaro 品牌生產的顏料。不過在本章最後也有相同顏色對照表（35頁），可幫助讀者在不同廠牌中辨認出書中提到的顏料。

關於選擇的顏色，你會發現這些顏色並不侷限於三原色。其實，這份調色盤的目的就是要透過混合兩種顏色，擴大色彩的選擇。我們的目標是希望給予讀者充分的藝術創作自由，同時又不會過度追求創造二次色和三次色。這麼做無疑會大大限制調色盤的顏色數量。有了這十一種顏色，依照想要繪製的主題，無論是為了增加便利性或因為某些顏色特別適合特定主題，都能加入其他顏色。

PY154 黃
淺伊莎羅黃 (Jaune Isaro claire)

合成有機色料，屬於酮（benzimidazolone）家族。

這款黃色顏料的耐光性極佳，優於漢莎黃（jaune Hansa）的 PY1 色料（偶氮黃家族），後者對紫外線的耐受度偏低

酮黃的透明度高於鎘黃（PY35），而在水彩中是很講究透明度的。

這款黃色的顯色度極佳，無沉澱，具備優質原色該有的所有優點。

PY110 黃
番紅花黃 (Jaune safran)

合成有機色料,屬於異吲哚啉酮家族。

這是此家族中最罕見的顏料,耐光性極高。這款橘黃色的透明度優於深鎘黃,因此也較受喜愛。

這款黃色顯色度絕佳,無沉澱,耐熱,不若淺伊莎羅黃那般明豔,使黃色系更完整。

PY129 黃
夏特勒茲黃 (Jaune chartreuse)

合成有機色料，屬於甲亞胺銅家族。

這款冷黃色的耐光性極佳，偏向黃綠色，帶有漂亮的透明度與絕佳顯色力，是調配美麗綠色系的得力助手。

這款顏料以高飽和度塗在紙上時會略呈沉澱。

PY42 或 PY43 黃
黃赭 (Ocre jaune)

天然或合成的無機色料,屬於氧化鐵家族。

PY43 色料為天然氧化鐵,PY42 則是合成的對應色。天然氧化鐵的顯色度略遜於合成氧化鐵。無論是天然還是合成的黃赭,色調都會因為品牌而略有差異。最好選擇明亮且不透明度稍低的黃赭,避免混色後變得混濁。

從定義來說,所有氧化鐵顏料的耐光性都很不錯。由於對惡劣天候的抵抗力出色,普遍應用在工業顏料中。依照不同品牌,黃赭色也會多少出現沉澱。

PR255 紅
史卡烈紅 (Rouge Scarlett)

合成有機色料,屬於二酮吡咯並吡咯家族。

這款中等紅色略帶橘調,顏色偏暖。此色料的耐光性絕佳,透明度高於淺鎘紅或中等鎘紅 (PR108),也因此史卡烈紅更受到喜愛。亦可選擇屬於同一色料家族的鮮紅色 PR254,視個人在兩種紅色之間的選擇。

這款紅色相對透明度較高,無沉澱,顯色度極佳,是調色盤中最中性的顏色。

PR264 紅
深吡咯紅 (Rouge de pyrrole foncé)

合成有機色料，屬於二酮吡咯並吡咯家族。

這款紅色的耐光性極佳，完全可以取代對紫外線較不穩定的茜草紅（PR83）。

一如所有的 DPP 色料，這款深紅的顯色度非常優秀，帶有漂亮的透明度，不會沉澱。

這款冷調紅色相對較深，可以和史卡烈紅協調地搭配。

PR122 粉紅
伊莎羅粉紅 (Rose Isaro)

合成有機色料，屬於喹吖啶酮家族。

這款色料雖然被列為紅色，其實更接近粉紅色料。伊莎羅粉紅為偏藍的冷色調，是創造乾淨明亮的紫色調的最佳選擇，因此是水彩畫家調色盤中的必備顏色，因為前述兩種紅色都無法調出同樣純淨的紫色。

此色料不會沉澱，顯色度極優秀，透明度和耐光度都非常出色。

PB29 藍
群青藍 (Bleu d'outremer)

合成無機色料，屬於硫化的鋁矽酸鹽家族。

群青藍受光照也不會變色，而且相對較不透明，幾乎所有水彩畫家的調色盤中都會有這款偏紫的藍色。

群青藍會沉澱，與其混合的水彩顏料也會產生沉澱。這款顏料色澤獨特，而沉澱令其更具特色。

PB27 藍
普魯士藍 (Bleu de Prusse)

合成無機色料，屬於亞鐵氫化鐵家族。

這款深藍色帶有迷人偏綠的冷色調，因此是構成綠色不可或缺的顏料。

對光線的穩定度極佳，特性是美麗的透明度與極高顯色度。無沉澱。

PB15:3 藍
酞菁藍 (Bleu phtalo)

合成有機色料，屬於銅酞菁家族。

雖然這款顏料主要以酞菁藍為人熟知，不過其實有兩種變化，一種偏紅，一種偏綠。

銅酞菁的藍色在（Color Index）列表中的編號是 PB15，又細分為六種變化，從 PB15:1 到 PB15:6，色調差異細微。我們選用 PB15:3，是較偏綠的酞菁藍。

一如所有酞菁色料，這款藍色的透明度極佳，顯色度優秀，而且也非常耐光。不會形成沉澱。

PB36 或 PB35 藍
蔚藍 (Bleu céruléum)

合成無機色料，屬於錫酸鈷或氧化鉻和氧化鈷家族。

主要以真正蔚藍（bleu céruléum véritable）之名為人熟知。

這款色料以鈷為主，特性就是極容易產生沉澱。這款淺藍色也令人想起天藍色。製造商的色票中會出現某些模仿色，因為鈷色料非常昂貴。不過 PB35 和 PB36 的色料編號可以讓你正確辨認出這些顏色。注意必須選購較淺的顏色，才能夠與另外三種顏色清楚區別。

這款藍色呈半透明，耐光度極佳，不過相較於有機藍色，顯色度略遜一籌。

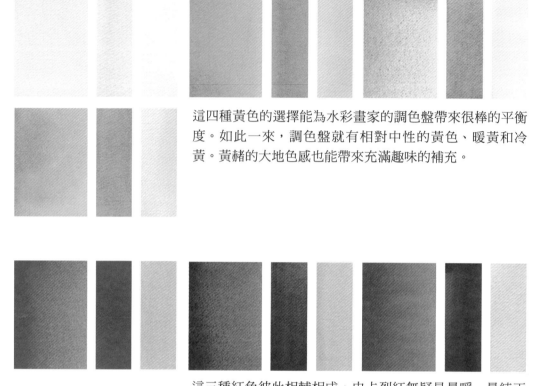

這四種黃色的選擇能為水彩畫家的調色盤帶來很棒的平衡度。如此一來，調色盤就有相對中性的黃色、暖黃和冷黃。黃赭的大地色感也能帶來充滿趣味的補充。

這三種紅色彼此相輔相成。史卡烈紅無疑是最暖、最純正的紅色。深吡咯紅偏冷，可以調出較深沉的色調。至於伊莎羅粉紅，色彩與另外兩種紅色有明顯差異，是調製紫色不可或缺的顏色。

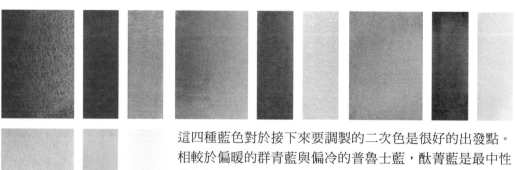

這四種藍色對於接下來要調製的二次色是很好的出發點。相較於偏暖的群青藍與偏冷的普魯士藍，酞菁藍是最中性的顏色。明亮的蔚藍則平衡了酞菁藍和普魯士藍的深沉。

依照不同品牌
選擇調色盤基礎色

有這份表格，你就可以找到前頁介紹的顏料的相同品項。若顏料名稱以粉紅色標示，代表這個顏色接近我們介紹的顏色，但並不完全相同。某些情況下我們不會列出任何相同品，因為有些製造商生產相近的顏色，但卻不是以單一色料製成，或是該顏色和整體搭配不協調。

		BLOCKX	DANIEL SMITH（丹尼爾史密斯）	ISARO（伊莎羅）	REMBR-ANDT（林布蘭）	SCHMIN-CKE（史明克〔貓頭鷹〕）	SENN-ELIER（申內利爾）	WINSOR & NEWTON（溫莎牛頓）
N O M E N C L A T U R E P I G M E N T A I R E	PY154	原色黃	淺漢莎黃	淺伊莎羅黃	淺永久黃	純黃	原色黃	溫莎黃
	PY110	藤黃（PY65）	深永久黃	番紅花黃	鼠李黃	橘黃		深溫莎黃
	PY129		濃金綠	夏特勒茲黃	透明黃綠		鼠李綠	金綠
	PY42 或 PY43	黃赭	法國赭	黃赭	天然黃土色	黃赭	黃赭	黃赭
	PR255	吡咯紅	吡咯猩紅	史卡烈紅	中等永久紅	朱紅	玫瑰茜紅	溫莎紅
	PR264	深吡咯粉紅	吡咯緋紅	深吡咯紅	胭脂紅	深寶石紅		深溫莎紅
	PR122	喹吖啶酮洋紅	喹吖啶酮丁香紫	伊莎羅粉紅	喹吖啶酮粉洋紅	鮮洋紅	紫紅	喹吖啶酮洋紅
	PB29	淺或深群青	群青藍	群青藍）	法國群青	法國群青	法國群青藍	法國群青
	PB27	普魯士藍	普魯士藍	普魯士藍	普魯士藍	普魯士藍	普魯士藍	普魯士藍
	PB15:3	原色藍	偏綠酞菁藍	酞菁藍	酞菁綠藍	氪蔚藍	綠酞菁藍	溫莎藍
	PB35 - PB36	蔚藍（PB36）或灰蔚藍（PB35）	蔚藍	蔚藍	蔚藍	鈷蔚藍（PB36）或鈷天藍（PB35）	蔚藍（PB28）	蔚藍

2/
混色實驗

理論方法

要制定調出某種顏色的精確配方非常不容易，因為用的水彩品牌不同，色料濃度也不盡相同。每一個製造商都有自家的祕密配方，使用者必須了解該廠牌的顏料表現與特性並做些調整。

創造混色時，最重要的是盡可能使用最少的顏色。

我們的目標就是調出接近想要的色調，因為作畫時，即使顏色不完全相同也無妨。大部分的時候，接近的色調就非常足夠了。

擴大原色的色彩範圍

每一種顏色都能為同色調的原色增添色彩豐富度。由於每一種原色皆相輔相成，因此紅色、藍色和黃色的色彩範圍非常寬廣。

藍色

普魯士藍用於加深群青藍，會帶來有趣的效果。至於酞菁藍，加入群青藍則會創造出明麗的深群青。

蔚藍結合群青藍，會呈現很接近真正鈷藍的顏色。

在蔚藍中加入少許酞菁藍或普魯士藍，會創造出帶土耳其藍色調的蔚藍，接近某些顏料製造商的色卡樣品。

群青藍以普魯士藍加深

群青藍以酞菁藍加深

真正鈷藍

蔚藍以少許群青藍加深

蔚藍＋酞菁藍

蔚藍＋普魯士藍

紅色

透過混合選用的三種紅色，就能創造更多協調的紅色色階。

史卡烈紅和深吡咯紅混合後可以創造出從鮮紅到暗紅的一系列色彩。

伊莎羅粉紅加入史卡烈紅，也能創造非常美麗的色澤並加深顏色。

伊莎羅粉紅和深吡咯紅兩者皆是冷色，混合後可創造偏粉紅的紅色，其中某些色調接近覆盆子紅。深吡咯紅也能調深伊莎羅粉紅。

史卡烈紅以不同分量的深吡咯紅加深

史卡烈紅以伊莎羅粉紅加深　　　伊莎羅粉紅以深吡咯紅加深

黃色

淺伊莎羅黃和番紅花黃混合後能創造出色階極廣的明亮暖黃色。

番紅花黃非常適合與黃赭混合,可突出黃赭的暖調,同時又保留原本的明度。

在淺伊莎羅黃中加入少許夏特勒茲黃,就能使色調偏冷。反之,淺伊莎羅黃則能輕鬆提亮夏特勒茲黃。

黃赭加入少許不同分量的番紅花黃

黃赭加入淺伊莎羅黃提亮

淺伊莎羅黃綴以少許夏特勒茲黃,使色調變冷

夏特勒茲黃加入淺伊莎羅黃提亮

創造二次色範圍

現在我們要將重點放在調製二次色，也就是綠色系、紫色系和橘色系。圖片做為對照，讓你對結合兩種原色可產生的色彩範圍有更清楚的概念。然而，依照不同品牌的水彩顏料、畫紙的品質以及混色時的水分多寡，調和出的顏色會與此處提供的參考圖片略有差異。

實作

接下來的內容中，會以百分比表示混色比例。我們以顏料「滴」（gouttes，又稱份 [parts]），以便指示最準確的分量。雖然如此，用塊狀顏料調色也無妨。

此處的主要目的是了解該選擇哪些顏色，以調製出想要的色調。因此，明亮鮮豔的二次色和色調較深沉亮麗的二次色，兩者使用的原色自然也不會一樣。

以下可讓你更容易判斷分量：

A=5%，B=95%：
B 中有微量的 A

A=10%，B=90%：
B 中有少許 A

>A

>B

A=20%，B=80%：
四份 B 混一份 A

A=25%，B=75%：
三份 B 混一份 A

A=35%，B=65%：
兩份 B 混一份 A

A=50%，B=50%：
一份 B 混一份 A

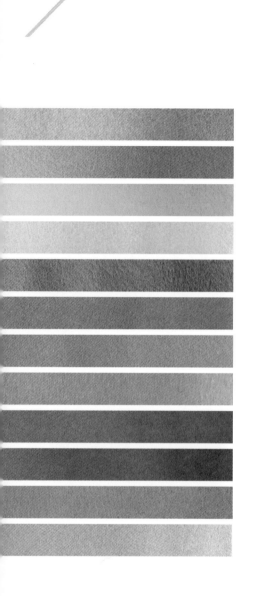

綠色系

有機藍色（普魯士藍和酞菁藍）與有機黃（淺伊莎羅黃、番紅花黃和夏特勒茲黃）混合後，會生成均勻鮮亮的綠色。事實上，略帶冷調的淺伊莎羅黃和冷調較明顯的夏特勒茲黃最適合與這兩款藍色混色。最鮮豔的綠色是以酞菁藍混合而成，至於普魯士藍則能調出較自然的綠色。

帶紅色調的番紅花黃會降低混色的明度，因此調出的綠色較深沉。

群青藍和蔚藍這兩種礦物藍色顏料，皆能調出有層次感而且效果富趣味的綠。群青藍中帶有的紅色會間接打破混色的平衡，因此調出的綠色總是會比普魯士藍和酞菁藍的結果要暗淡。

黃赭與任何藍色搭配，都能輕鬆混合出帶大地色調又自然的綠。

所有的黃色中，夏特勒茲黃與普魯士藍和酞菁藍構成的綠色最精彩，帶有奇異獨特的生命力。

80% 黃＋ 20% 藍　　　　65% 黃＋ 35% 藍　　　　50% 黃＋ 50%藍　　　　10% 黃＋ 90% 藍

淺伊莎羅黃（PY154）＋群青藍（PB29）

90% 黃＋ 10% 藍　　　　75% 黃＋ 25% 藍　　　　50% 黃＋ 50% 藍　　　　20% 黃＋ 80% 藍

淺伊莎羅黃（PY154）＋普魯士藍（PB27）

90% 黃＋10% 藍

80% 黃＋20% 藍

50% 黃＋50% 藍

20% 黃＋80% 藍

淺伊莎羅黃（PY154）＋酞菁藍（PB15:3）

90% 黃＋10% 藍

50% 黃＋50% 藍

25% 黃＋75% 藍

5% 黃＋95% 藍

淺伊莎羅黃（PY154）＋蔚藍（PB35）

65% 黃＋35% 藍　　50% 黃＋50% 藍　　35% 黃＋65% 藍　　5% 黃＋95% 藍

番紅花黃（PY110）＋群青藍（PB29）

95% 黃＋5% 藍　　80% 黃＋20% 藍　　50% 黃＋50% 藍　　10% 黃＋90% 藍

番紅花黃（PY110）＋普魯士藍（PB27）

90% 黃＋10% 藍　　80% 黃＋20% 藍　　50% 黃＋50% 藍　　5% 黃＋95% 藍

番紅花黃（PY110）＋酞菁藍（PB15:3）

80% 黃＋20% 藍　　65% 黃＋35% 藍　　50% 黃＋50% 藍　　5% 黃＋95% 藍

番紅花黃（PY110）＋蔚藍（PB35）

90% 黃＋10% 藍　　80% 黃＋20% 藍　　50% 黃＋50% 藍　　50% 黃＋50% 藍

夏特勒茲黃（PY129）＋群青藍（PB29）

80% 黃＋20% 藍　　50% 黃＋50% 藍　　35% 黃＋65% 藍　　5% 黃＋95% 藍

夏特勒茲黃（PY129）＋普魯士藍（PB27）

95% 黃＋5% 藍　　　80% 黃＋20% 藍　　　50% 黃＋50% 藍　　　20% 黃＋80% 藍

夏特勒茲黃（PY129）＋酞菁藍（PB15:3）

90% 黃＋10% 藍　　　65% 黃＋35% 藍　　　50% 黃＋50% 藍　　　5% 黃＋95% 藍

夏特勒茲黃（PY129）＋蔚藍（PB35）

80% 黃＋20% 藍　　50% 黃＋50% 藍　　35% 黃＋65% 藍　　10% 黃＋90% 藍

黃赭（PY42）＋群青藍（PB29）

90% 黃＋10% 藍　　65% 黃＋35% 藍　　50% 黃＋50% 藍　　20% 黃＋80% 藍

黃赭（PY42）＋普魯士藍（PB27）

95% 黃＋5% 藍

80% 黃＋20% 藍

50% 黃＋50% 藍

20% 黃＋80% 藍

黃赭（PY42）＋酞菁藍（PB15:3）

80% 黃＋20% 藍

50% 黃＋50% 藍

35% 黃＋65% 藍

10% 黃＋90% 藍

黃赭（PY42）＋蔚藍（PB35）

紫色系

要讓所有藍色調出美妙絢麗的紫色（mauve），伊莎羅粉紅絕對功不可沒，其中部分紫色更帶有驚人的純淨色調。

史卡烈紅最不適合用來調製紫色，不過卻能創造出接近氧化鐵褐和紫色的偏褐紫色。這是因為史卡烈紅隱含一絲黃色調的緣故，黃色在色環上與紫色相對，即使不是在調製紫色時直接加入，都會降低褐色的彩度。

至於深吡咯紅，由於帶粉紅色調，與藍色混合可以調製出偏深紫色（aubergine）的美麗深紫色階。

我們也注意到，在史卡烈紅或深吡咯紅當中加入少許藍色，就能使顏色變暗。同理，在藍色加入一絲紅色也可讓顏色變暗。

比起使用有機藍色，前面提過帶沉澱感的兩種礦物藍所調成的紫色較不均勻。

由於可調出深邃濃暗的紫、褐紫與亮紫，紫色的涵蓋範圍非常廣泛。

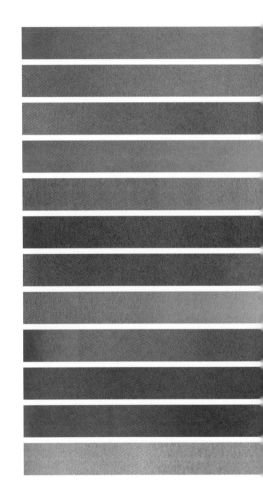

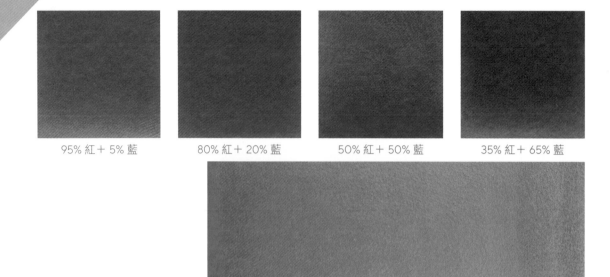

95% 紅＋ 5% 藍　　　80% 紅＋ 20% 藍　　　50% 紅＋ 50% 藍　　　35% 紅＋ 65% 藍

史卡烈紅（PR255）＋群青藍（PB29）

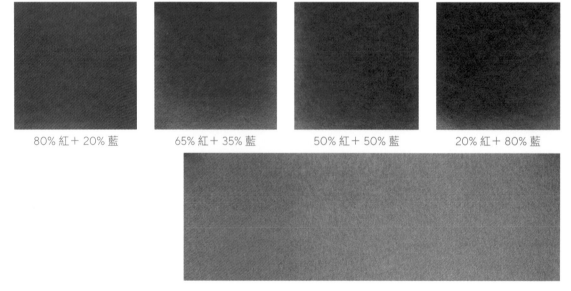

80% 紅＋ 20% 藍　　　65% 紅＋ 35% 藍　　　50% 紅＋ 50% 藍　　　20% 紅＋ 80% 藍

史卡烈紅（PR255）＋普魯士藍（PB27）

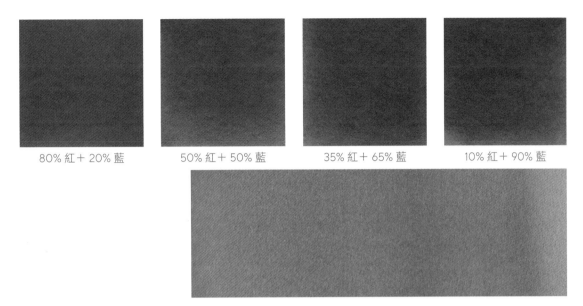

80% 紅＋20% 藍　　50% 紅＋50% 藍　　35% 紅＋65% 藍　　10% 紅＋90% 藍

史卡烈紅（PR255）＋酞菁藍（PB15:3）

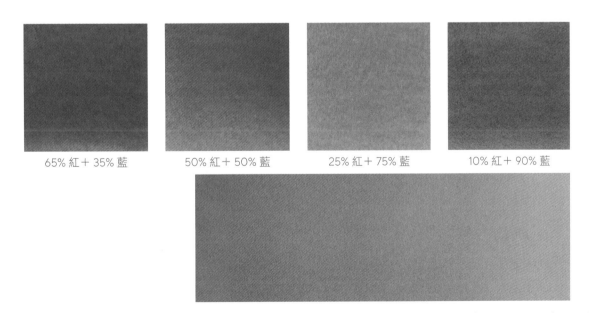

65% 紅＋35% 藍　　50% 紅＋50% 藍　　25% 紅＋75% 藍　　10% 紅＋90% 藍

史卡烈紅（PR255）＋蔚藍（PB35）

95% 紅＋ 5% 藍　　65% 紅＋ 35% 藍　　50% 紅＋ 50% 藍　　20% 紅＋ 80% 藍

深吡咯紅（PR264）＋群青藍（PB29）

95% 紅＋ 5% 藍　　75% 紅＋ 25% 藍　　50% 紅＋ 50% 藍　　35% 紅＋ 65% 藍

深吡咯紅（PR264）＋普魯士藍（PB27）

| 80% 紅＋20% 藍 | 65% 紅＋35% 藍 | 50% 紅＋50% 藍 | 35% 紅＋65% 藍 |

深吡咯紅（PR264）＋酞菁藍（PB15:3）

| 80% 紅＋20% 藍 | 50% 紅＋50% 藍 | 25% 紅＋75% 藍 | 10% 紅＋90% 藍 |

深吡咯紅（PR264）＋蔚藍（PB35）

90% 紅＋10% 藍

75% 紅＋25% 藍

50% 紅＋50% 藍

10% 紅＋90% 藍

伊莎羅粉紅（PR122）＋群青藍（PB29）

95% 紅＋5% 藍

80% 紅＋20% 藍

65% 紅＋35% 藍

50% 紅＋50% 藍

伊莎羅粉紅（PR122）＋普魯士藍（PB27）

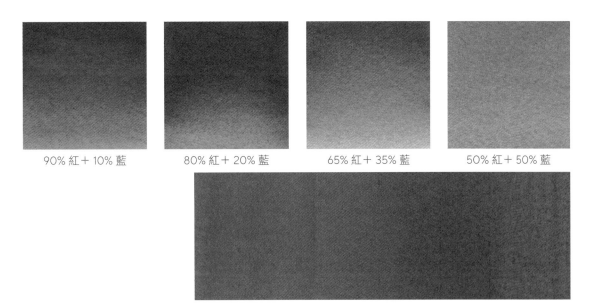

90% 紅＋10% 藍　　80% 紅＋20% 藍　　65% 紅＋35% 藍　　50% 紅＋50% 藍

伊莎羅粉紅（PR122）＋酞菁藍（PB15:3）

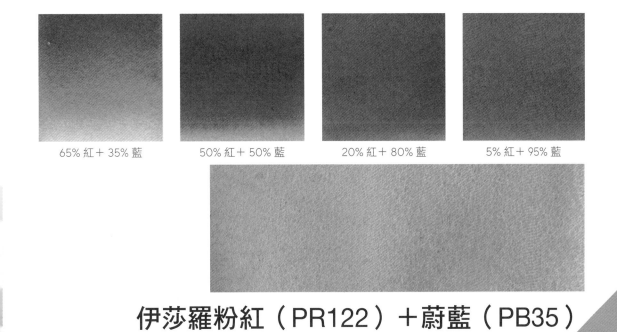

65% 紅＋35% 藍　　50% 紅＋50% 藍　　20% 紅＋80% 藍　　5% 紅＋95% 藍

伊莎羅粉紅（PR122）＋蔚藍（PB35）

橘色系

在所有選用的黃色中,帶有鮮明橘色調的番紅花黃,混合史卡烈紅,最能創造出鮮豔亮麗的橘色。同樣的番紅花黃,佐以深吡咯紅或伊莎羅粉紅,可調製出耐人尋味的橘調紅色。在番紅花黃中加入深吡咯紅,只要分量準確,就能組成接近喹吖啶酮的橘色,這款色料如今已不再生產,因此無法在製造商的色票中尋得。

淺伊莎羅黃也能調出美麗的明亮橘色系列,搭配史卡烈紅效果尤佳。

至於夏特勒茲黃,其冷色調會讓混合出來的顏色偏帶褐的橘黃,值得一試。

使用黃赭會調出明度較低、偏土色的橘色。

95% 黃＋ 5% 紅　　80% 黃＋20% 紅　　50% 黃＋50% 紅　　35% 黃＋65% 紅

淺伊莎羅黃（PY154）＋史卡烈紅（PR255）

90% 黃＋10% 紅　　80% 黃＋20% 紅　　50% 黃＋50% 紅　　25% 黃＋75% 紅

淺伊莎羅黃（PY154）＋深吡咯紅（PR264）

95% 黃＋5% 紅　　　80% 黃＋20% 紅　　　65% 黃＋35% 紅　　　50% 黃＋50% 紅

淺伊莎羅黃（PY154）＋伊莎羅粉紅（PR122）

90% 黃＋10% 紅　　　80% 黃＋20% 紅　　　50% 黃＋50% 紅　　　20% 黃＋80% 紅

番紅花黃（PY110）＋史卡烈紅（PR255）

| 90% 黃＋10% 紅 | 80% 黃＋20% 紅 | 50% 黃＋50% 紅 | 20% 黃＋80% 紅 |

番紅花黃（PY110）＋深吡咯紅（PR264）

| 95% 黃＋5% 紅 | 80% 黃＋20% 紅 | 65% 黃＋35% 紅 | 50% 黃＋50% 紅 |

番紅花黃（PY110）＋伊莎羅粉紅（PR122）

90% 黃＋10% 紅　　80% 黃＋20% 紅　　50% 黃＋50% 紅　　20% 黃＋80% 紅

夏特勒茲黃（PY129）＋史卡烈紅（PR255）

90% 黃＋10% 紅　　80% 黃＋20% 紅　　50% 黃＋50% 紅　　25% 黃＋75% 紅

夏特勒茲黃（PY129）＋深吡咯紅（PR264）

90% 黃＋10% 紅　　75% 黃＋25% 紅　　50% 黃＋50% 紅　　35% 黃＋65% 紅

夏特勒茲黃（PY129）＋伊莎羅粉紅（PR122）

90% 黃＋10% 紅　　80% 黃＋20% 紅　　50% 黃＋50% 紅　　35% 黃＋65% 紅

黃赭（PY42）＋史卡烈紅（PR255）

90% 黃＋10% 紅　　80% 黃＋20% 紅　　50% 黃＋50% 紅　　20% 黃＋80% 紅

黃赭（PY42）＋深吡咯紅（PR264）

90% 黃＋10% 紅　　75% 黃＋25% 紅　　50% 黃＋50% 紅　　25% 黃＋75% 紅

黃赭（PY42）＋伊莎羅粉紅（PR122）

打造一系列
必備顏色

製造商販售的顏料中，部分顏料並不是單一色料製成的，因此可以透過混合顏料獲得這些顏色。這個章節中，我們要研究本書畫作中使用的某些市售顏料。你將會發現，透過混色，就能輕鬆調出這些不包含在基礎調色盤中的顏色，就能獲得和製造商生產的顏料一樣的顏色。不過，我們也認為透過基礎調色盤，對照調和色和市售色是很有意思的事。雖然顏色並不會完全相同，不過與本書介紹的非單一色料顏料很相似。

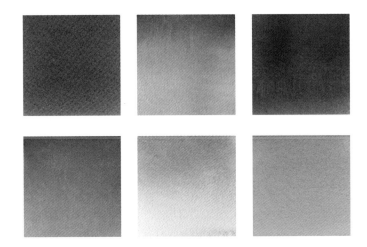

LUTEA 的靛藍

SENNELIER 的靛藍

WINSOR & NEWTON 的靛藍

靛藍

靛藍（indigo）起初是極深的有機藍色，過去曾長期用於平面藝術與染料，後來被現代的藍色色料取代。

今日，水彩中仍可見到原始與加工的靛藍色料，尤其是 Kremer 和 Lutea 品牌。不過，一般水彩顏料中已不再有靛藍，因為耐久性不如現代藍色顏料。

最常見的靛藍是煙燻黑加入 PB15 酞菁藍或 PB60 靛蔥藍結合而成。部分品牌混合的靛藍會帶有一絲喹吖啶酮紫。

如果你喜歡帶沉澱感的顏料，混合等量的群青藍和 PBr7 焦茶（terre d'ombre brûlée），就能得到美麗帶沉澱感的靛藍。接著可依喜好加入少許酞菁藍，調整基本靛藍的色調。

焦茶＋群青藍＋酞菁藍

以基礎調色盤創造靛藍

最簡單的方法，就是取一份酞菁藍或普魯士藍，加上一份深吡咯紅。接著再調整藍色的分量，混合出極深的藍色，可代替靛藍。

也可以混合等量的酞菁藍、深吡咯紅與群青藍。若想要較明亮的靛藍，只要在此基礎配方中加入多一點酞菁藍即可。

酞菁藍＋深吡咯紅

普魯士藍＋深吡咯紅

酞菁藍＋深吡咯紅＋群青藍

酞菁藍（分量較多）＋深吡咯紅
＋群青藍

WINSOR & NEWTON 的派尼灰　　REMBRANDT 的派尼灰

派尼灰

派尼灰（gris de Payne）是偏藍的深灰色。各家品牌顯現的藍色調也不盡相同。

派尼灰可透過混合 PBk6 煙燻黑或 PBk11 氧化鐵黑與有機藍而成，像是原本就極深的酞菁藍或 PB60 靛蔥醌藍。混合而成的基礎色可以加入少許 PV19 喹吖啶酮紫調整色調。

如果喜歡帶沉澱感的顏料，也可以混合氧化鐵黑或群青藍，再加入些許酞菁藍或喹吖啶酮紫。

氧化鐵黑＋群青藍＋酞菁藍　　煙燻黑＋群青藍＋喹吖啶酮紫

以基礎調色盤創造派尼灰

使用一份普魯士藍和半份史卡烈紅，也可以調製出偏藍的灰色。接著在此基礎配方中加入群青藍，調整色彩變化。

威廉・派尼（William Payne，十九世紀的水彩畫家）的灰色配方是以普魯士藍、黃赭和茜草紅組成。我們可以由這份配方發想，以深吡咯紅取代茜草紅，創造出相似的灰色。首先取等量的普魯士藍和深吡咯紅，接著漸次加入黃赭。加水大量稀釋後能創造出迷人的淺灰色，可用於繪製中性的背景。

史卡烈紅＋普魯士藍＋群青藍

史卡烈紅＋普魯士藍＋群青藍（分量較多）

深吡咯紅＋普魯士藍並以黃赭調整色調

深吡咯紅＋普魯士藍並以黃赭調整色調，整體稀釋程度較高

SENNELIER 的凡戴克棕

ISARO 的凡戴克棕

凡戴克棕

凡戴克棕（brun Van Dyck）來自卡瑟爾土（terre de Cassel），也就是過去從泥炭或褐煤沉澱物中得到的碳氧化物。由於這款土色缺乏對光線的穩定性，如今純美術中已不再使用。

凡戴克棕是略微偏紫的深褐色，成分是 PBk11 氧化鐵或 PBk6 煙燻黑色料，再加上 PR101 威尼斯紅或印度紅（又稱 PR101 氧化鐵紅）之類的合成氧化鐵。

以基礎調色盤創造凡戴克棕

結合一份普魯士藍、一份夏特勒茲黃，以及兩份深吡咯紅，也可以創造出略帶紫的深褐色。首先混合藍色和黃色以調出綠色，接著在此基礎色中加入深吡咯紅降低彩度，使整體偏向棕色。可加入群青藍加深此顏色。這些色彩非常實用，可做為明暗對比的棕色，或是用於加深色調。

普魯士藍＋夏特勒茲黃
＋深吡咯紅

普魯士藍＋夏特勒茲黃＋深吡咯紅
＋群青藍

SENNELIER 的墨褐　　　　　SCHMINCKE 的墨褐

墨褐

墨褐（sépia）是暖棕色，原本是來自烏賊墨汁的有機色料。
一如許多天然有機色料，墨褐對光線不夠耐久。對純粹主
義者而言，Kremer 至今仍販售天然有機墨褐。

這款暖棕色的構成基底與凡戴克棕相同，加入氧化鐵黃或
天然土色使色調偏暖。

以基礎調色盤創造墨褐

你可以單純地從調製凡戴克棕的相同基礎配方著手，然後
加入黃赭，使整體偏暖，並略微提亮。

普魯士藍＋夏特勒茲黃＋深吡咯紅
＋群青藍＋黃赭

WINSOR & NEWTON 的
橄欖綠

ISARO 的橄欖綠

橄欖綠

橄欖綠（vert olive）是相對暗淡的綠色，一如許多調和綠色，橄欖綠是以 PG7 酞菁綠為基底。

混合酞菁綠或是礦物黃的 PY35 淺鎘黃或是有機的 PY154 淺伊莎羅黃，就能得到美麗的橄欖綠。接著加入少許 PV19 伊莎羅絳紫和 PR122 伊莎羅粉紅，降低明度。

以基礎調色盤創造橄欖綠

取兩份夏特勒茲黃和一份群青藍混合，就能調出美麗的橄欖綠。接著可加入些許伊莎羅粉紅降低顏色的彩度。如果希望提亮橄欖綠，可加入黃赭調整。

夏特勒茲黃＋群青藍＋
伊莎羅粉紅

夏特勒茲黃＋群青藍＋
伊莎羅粉紅，整體加入黃赭提亮

SENNELIER 的中國橘

中國橘

SENNELIER 的中國橘是巧妙結合三種橘色色料製成：
PY150 偶氮黃、PR206 喹吖啶酮紅，以及 PBr23 偶氮棕。

以基礎調色盤創造中國橘

首先使用等比例的番紅花黃和史卡烈紅，調製明亮的橘
色。接著加入少許深棕色（凡戴克棕或墨褐）或是伊莎羅
粉紅。棕色可以降低混合色的彩度，粉紅色則能以較溫和
的方式讓整體顏色變深。即使調出的橘色和 SENNELIER
的中國橘不完全相同，但已經相當接近，大部分作畫時都
可以完美取代。

番紅花黃＋史卡烈紅＋墨褐

番紅花黃＋史卡烈紅＋
伊莎羅粉紅

3/ 建立主題性
調色盤

目標明確的實作

本章中，四名水彩畫家將引導你如何依照不同主題精選最必要的顏料。在示範的水彩作品中，我們只會著重於分析混色。本章目標在於透過實作範例，讓你更加明白調色原理。如此一來，你也可以依據想要繪製的主題，建立自己的主題性調色盤。我們認為在水彩畫中，上色之前最重要的就是精選顏料，並且預想這些顏料混合後的效果。

描繪花卉主題

稍後要探討的兩幅花卉畫作，完美呈現了瑪麗‧布束對水彩嫻熟的掌握度，以及極具個人特色的風格。瑪麗的水彩畫帶有一貫的迷人清新感，而且整體色調美麗協調，對於理解混色也是非常理想的練習。瑪麗與我們分享的作品畫面雅緻而且極富教學性，只要稍加練習，不輕易放棄，你也可以畫出一樣漂亮的作品。她的水彩風格並非超寫實主義，觀者能夠以更自由的觀點、不受太多技巧限制的探索花卉世界。玫瑰、銀蓮花、芍藥與葉材皆以簡潔的手法描繪，因為花束整體的組合構成，才是瑪麗畫作魅力的真正來源。

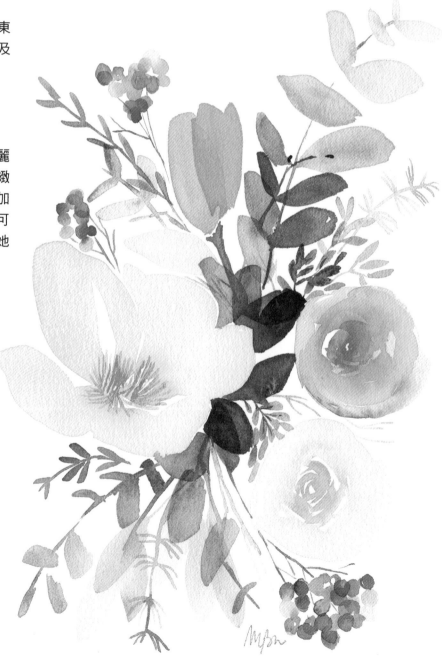

暖色的和諧色彩

> 瑪麗・布東（Marie Boudon）

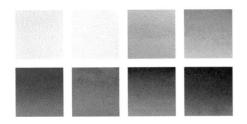

這件作品中，瑪麗打造出一系列美麗的綠色和黃色。

由於這組花束以暖色調繪製，因此以黃色為主軸也是很合理的。在番紅花黃、夏特勒茲黃和黃赭之外，還有普魯士藍調製的綠色，以及史卡烈紅調製的橘色，搭配成完整的色系。

不過瑪麗並沒有選擇伊莎羅粉紅，而是選擇屬於同一個色料家族中的另外兩種色料，也就是絳紫（mauve）和洋紅（magenta，PV19）。比起伊莎羅粉紅，絳紫色色調較冷也較偏藍，洋紅則略微偏暖。

我們會發現伊莎羅粉紅其實也適合用來打造瑪麗的混色。因此是否要將絳紫和洋紅加入調色盤，端看你的個人決定。不過，如果你和瑪麗一樣偏愛以花卉作為繪畫主題，那麼為調色盤精選幾款紫色一點也不為過。

瑪麗・布東

瑪麗・布東是影片課程平台「瑪麗的考驗」（Les tribulations de Marie）的創辦人，以平易近人的方法向大眾教授現代水彩。瑪麗擁有工程師學位，同時也是多本水彩書的作者。她在 2019 年由 Eyrolles 出版社發行的《大膽創作》（J'ose créer）一書中，分享許多激發創作過程的建議。

著作：
《水彩花卉》（Fleurs à l'aquarelle），Mango，巴黎，2018
《大膽創作》（J'ose créer），Eyrolles，巴黎，2019
《水彩叢林》（Jungle à l'aquarelle），Mango，巴黎，2019

追蹤瑪麗：
網站：tribulationsdemarie.com
Instagram：@tribulationsdemarie
E-mail：contact@tribulationsdemarie

洋紅（PV19）

伊莎羅絳紫
（MAUVE ISARO，PV19）

番紅花黃
＋洋紅，
充分稀釋的混色

番紅花黃
＋伊莎羅粉紅，
充分稀釋的混色

夏特勒茲黃
＋伊莎羅絳紫

夏特勒茲黃
＋伊莎羅粉紅

番紅花黃
＋普魯士藍
＋伊莎羅絳紫

番紅花黃
＋普魯士藍
＋伊莎羅粉紅

分析

> **黃玫瑰**：擴大原色的色彩範圍（見 38 頁〈擴大原色的色彩範圍〉）作畫，並在番紅花黃中加入少許黃赭改變色調。

> **橘玫瑰**：在番紅花黃中加入少許史卡烈紅，可突顯前者的橘色調，並且輕鬆調出美麗的橘色（見 58 頁）。混合洋紅和番紅花黃，充分稀釋後就可調出芍藥的鮭魚色。使用伊莎羅粉紅取代洋紅，也能調出相近的顏色。

> **葉材**：活用夏特勒茲黃，繪製花束下方明豔鮮嫩的葉片，接著使用同樣的黃色，加入少許伊莎羅絳紫混出帶綠色調的褐色，繪製構圖上方的葉片。

> **灰綠色調的葉材**：結合番紅花黃和普魯士藍，並加入一絲伊莎羅絳紫，調製出花束中央葉材的顏色。混合出的顏色透過不同程度的稀釋，就能變化出各種深淺。普魯士藍是這款混色的主色調。也可使用伊莎羅絳紫取代伊莎羅粉紅，即使調出的顏色略有差異，仍是相當迷人有趣的色彩。

冷色的和諧色彩

> 瑪麗・布東

深伊莎羅粉紅
＋伊莎羅絳紫

深伊莎羅粉紅
＋深吡咯紅，以少許
群青藍降低明度

群青藍
＋夏特勒茲黃
＋伊莎羅絳紫

較多群青藍
＋夏特勒茲黃
＋伊莎羅絳紫

群青藍
＋夏特勒茲黃
＋伊莎羅粉紅

較多群青藍
＋夏特勒茲黃
＋伊莎羅粉紅

這幅水彩畫的調色盤使用三款不可或缺的顏色彼此搭配組合，創造出一系列絢麗迷人的紫色補色：群青藍、蔚藍、伊莎羅粉紅（見 51 頁〈紫色系〉）。

夏特勒茲黃和淺伊莎羅黃可用於創造構成花束葉材的顏色。伊莎羅紅紫（PV19）則可做為整體顏色的補充。

分析

> **玫瑰：**伊莎羅粉紅以少許伊莎羅絳紫加深；也可使用少許深吡咯紅代替伊莎羅絳紫，以少許群青藍降低明度也是可行的方法。

> **大理花的粉紅與紫色調：**以及翠雀花和百合水仙的顏色，都是以不同比例的蔚藍和伊莎羅粉紅混合而成（見 57 頁〈伊莎羅粉紅 PR122 ＋蔚藍 PB35〉）。

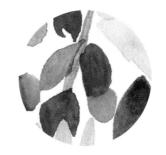

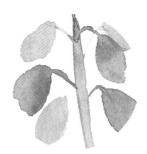

> **葉材的淺綠色：**以不同比例的群青藍和淺伊莎羅黃（見 43 頁〈淺伊莎羅黃 PY154 ＋群青藍 PB29〉）混合而成。較深的綠色是結合群青藍與夏特勒茲黃，然後混入少許伊莎羅絳紫和伊莎羅粉紅加深色調。

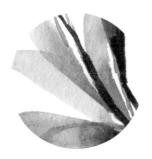

何不試試酞菁綠？

酞菁綠（PG7）也非常有意思，能輕鬆打造出各式各樣的豐富綠色。這款顏料製造商推出的組合綠中，常常能見到這款色料。

暖調綠（左至右）

50% 酞菁綠 ＋50% 淺伊莎羅黃	50% 酞菁綠 ＋50% 番紅花黃	50% 酞菁綠 ＋50% 夏特勒茲黃	50% 酞菁綠 ＋50% 黃赭

冷調綠（左至右）

80% 酞菁綠 ＋20% 深吡咯紅	65% 酞菁綠 ＋35% 深吡咯紅	80% 酞菁綠 ＋20% 伊莎羅粉紅	50% 酞菁綠 ＋50% 群青藍

50% 酞菁綠 ＋50% 普魯士藍	50% 酞菁綠 ＋50% 酞菁藍	50% 酞菁綠 ＋50% 蔚藍

描繪風景

在研究不同類型的風景畫上，就由藝術家瑪努擔任我們的主要引導者吧。瑪努是水畫家，最喜歡描繪風景，有時他也喜歡以複合顏料作畫，像是凡戴克棕和靛藍。他語帶幽默的強調，這些顏料實在太方便了，所以才會出現在他的調色盤上。不過，大部分的色彩都是瑪努親自混色調和，他也慷慨分享對於水彩、色料以及調色的熱愛。此外，他還透過自己的網站提供許多步驟分解的課程。

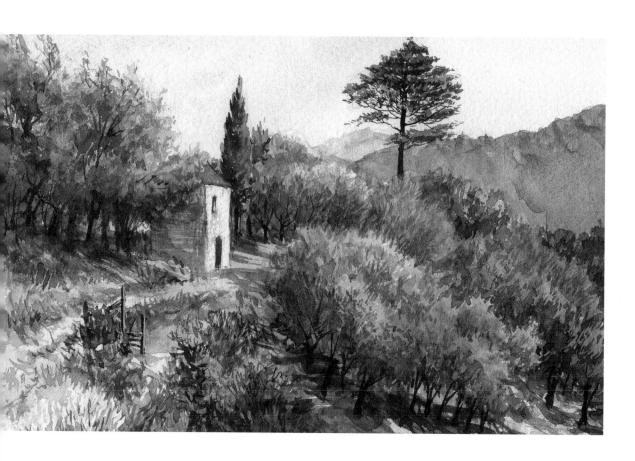

使用青翠色調

> 瑪努（Manù）

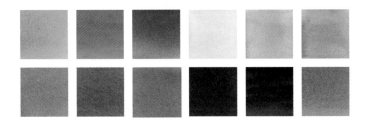

瑪努

瑪瑪努曾在基佛學院（Académie Kieffer）修習水彩，接著加入安古蘭的漫畫工作室完成藝術教育經歷。研究威廉‧透納（William Turner）作品的同時，瑪努對漫畫有了不同觀點。他對漫畫的認同越來越薄弱，此時他對藝術的探索轉而走上敘事藝術之路。他開始混合文字和傳統水彩，製作報導畫冊——《水彩繪科西嘉》（La Corse en aquarelles），畫冊由 Coprin 出版社發行，是瑪努的集大成之作。除了擔任水彩教師，他也是 YouTube 頻道「Pilutu」的創辦人，在影片中為藝術家們測試美術用品，並提供許多步驟分解教學

追蹤瑪努：

網站：mesaquarelles.com
Instagram：@manu_aquarelle
Facebook：@manu.aquarelle
E-mail：contact@mesaquarelles.com
YouTube：Pilutu
Twitter：manu_aquarelle

這幅風景畫中，最困難的挑戰應該就是打造各式各樣的綠色了。然而，不需煞費心思也能創造無窮無盡的綠色。事實上，遵循色彩的美麗和諧度，遠比挖空心思力求寫實要來的有意思多了。這麼做可讓直覺自由發揮，色彩組成也會更加平衡。

要混調出這些質樸自然的綠色，我們使用普魯士藍與四種黃色，包括淺伊莎羅黃、夏特勒茲黃、番紅花黃和黃赭。普魯士藍中可加入些許群青藍點綴，如果想打造出冷調綠色，甚至可用群青藍取代普魯士藍。瑪努的調色盤以蔚藍和深吡咯紅補足。也可加入凡戴克棕，不過這款顏色如我們前面討論過的，也可透過混色調製而成。

黃赭
+番紅花黃

黃赭
+番紅花黃
+深吡咯紅

黃赭
+番紅花黃
+深吡咯紅
+群青藍

等量的黃赭
+番紅花黃
+夏特勒茲黃，
整體加入
普魯士藍調整深淺

黃赭
+番紅花黃
+普魯士藍

黃赭
+夏特勒茲黃
+普魯士藍

分析

> **天空的藍色**：以加入群青藍的蔚藍描繪而成。混合後的顏色加入大量水分稀釋後才畫在紙上。

> **地面**：透過疊色繪製而成。瑪努在黃赭淡彩上疊加黃赭與番紅花黃的混色，接著在相同的混色中加入深吡咯紅以創造地勢起伏，並以少許群青藍描繪陰影。

> **房屋**：維持與地面顏色相同的色彩範圍。

> **前景的綠色處理**：靈活運用黃赭、番紅花黃、夏特勒茲黃和普魯士藍的混色繪製而成。混色的主色可在調整綠色系深淺的同時維持整體色調的協調。些許淺伊莎羅黃能增添明度，並為某些區域帶來目光焦點（見 42 頁〈綠色〉）。

> **橄欖樹的藍綠色**：以群青藍和黃赭為基礎，再以少量謹慎添加的普魯士藍加深。為了創造葉片的豐盈感，瑪努在基礎色中混入少許深吡咯紅降低彩度。最後以些許群青藍點綴，加強橄欖樹的造型。

> **地中海松樹和柏樹：**是以黃赭和普魯士藍調和的綠色描繪。最亮的受光面帶有一絲夏特勒茲黃，陰影部分則有少許群青藍。

群青藍＋
黃赭，漸次加入少許
普魯士藍加深

群青藍
＋黃赭，漸次加入少許普魯士藍加深

> **樹木與房屋比鄰：**以黃赭和普魯士藍的混色繪製。色調中加入少許深棕色降低彩度。瑪努是運用凡戴克棕的高手，這款顏色在他的調色盤上永遠不會缺席。他利用凡戴克棕調深各種顏色，比如樹幹和部分陰影處就是以凡戴克棕勾勒加強。若不選用凡戴克棕（見 70 頁），你也可以在深吡咯紅中添加普魯士藍和夏特勒茲黃，調和出相近的深棕色。添入群青藍可以加深色調，也可用於最後的修飾。

群青藍
＋黃赭
＋普魯士藍
＋些微深吡咯紅

> **群山：**遠景的山必須是冷色調，才能為構圖帶來景深感。在群青藍中混入少許深吡咯紅，就可調和出這款冷灰色。接著以黃赭調整顏色深淺，注意要充分稀釋混合色。薄塗一層深棕色可讓山峰的形體更完整。

普魯士藍
＋夏特勒茲黃
＋深吡咯紅

相同基底
以群青藍加深

群青藍
＋深吡咯紅
＋黃赭，
以降低彩度

營造秋天色調

> 瑪努

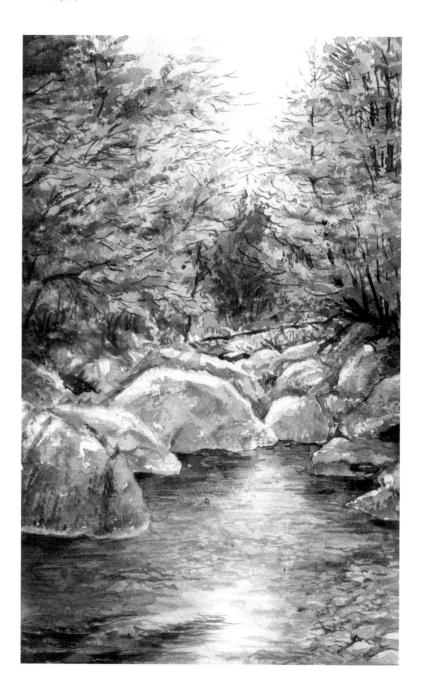

要描繪醉人的秋日氛圍，祕訣就是恰到好處的橘色調，因此在本次研究中，這些顏色就是我們的重點。

要調製秋日橘，重點在於使用深吡咯紅和三種黃色，也就是番紅花黃、夏特勒茲黃、黃赭。

這幅水彩畫中，瑪努也加入下列顏色：酞菁藍、群青藍，以及極少量的蔚藍、普魯士藍、史卡烈紅、淺伊莎羅黃。可自由選擇是否加入凡戴克棕。

分析

> **天空：**使用蔚藍，某些地方以酞菁藍加強。

> **河流：**以蔚藍搭配普魯士藍和夏特勒茲黃打造色彩。如此一來，用於天空的蔚藍就會與河水呼應，也不會破壞天空與地面的和諧。水底的石頭則以些許黃赭筆觸略加描繪。

> **樹葉：**首先以一層黃赭和番紅花黃界定範圍。這些黃色融入天空仍溼潤的藍色，透過彼此融合形成淡綠色。

完成第一步的範圍界定後，瑪努以藍色、棕色和深灰色強調樹葉的整體組成。若要以這種方式作畫，你可以選擇靛藍、凡戴克棕和派尼灰等市售顏料，或是在調色盤上享受創造這些色彩的樂趣。

要打造深藍色，結合深吡咯紅和酞菁藍是絕佳的作法。混合等量的藍色和紅色，然後再視需要做些許調整。

蔚藍
＋夏特勒茲黃
＋普魯士藍

酞菁藍
＋深吡咯紅

酞菁藍
＋夏特勒茲黃（等量）
＋兩倍分量的
深吡咯紅

酞菁藍
＋番紅花黃（等量）
＋兩倍分量的
深吡咯紅

以夏特勒茲黃為基
礎，加入少許赭色調
整深淺的棕色

以番紅花黃為基礎，
加入少許
赭色調整深淺的棕色

以夏特勒茲黃
為基礎的棕色
＋分量較多的
深藍色

以番紅花黃
為基礎的棕色
＋分量較多的
深藍色

要調製深棕色，可以使用青翠色調風景（見83頁）中混調的顏色。然而為了維持色彩協調，必須以酞菁藍取代普魯士藍。也可選擇使用番紅花黃取代夏特勒茲黃。在這兩種情況下，都要先結合藍色和黃色混合出綠色；接著加入紅色降低彩度和明度。要讓調和出來的棕色變得更柔和，添加少許黃赭效果絕佳。

最後是深灰色，混合前面分析過的棕色和藍色而成。整體而言，這些灰色加入黃赭就可使色調偏暖，或者也可加入群青藍使色調偏冷。

瑪努利用這些深色範圍，以稍濃的筆觸建構出遠景的樹木、岩石與它們在水面上的倒影，以及樹枝和樹幹。此外，深棕色結合河水的綠色，就能創造出河流的粼粼波光。添加少許深吡咯紅，可勾勒出樹木映照在岩石上的倒影。

花些時間探索上述顏色深淺的組合將對作畫大有助益，有些色調真是美極了。

擴大秋季色彩範圍

若要描繪樹葉，我們建議首先專注研究如何結合三種顏色創造橘色：深吡咯紅、黃赭、番紅花黃。

接著，某些區域可在深吡咯紅中佐以夏特勒茲黃或黃赭，增添色彩繽紛變化。你也可以製作小型的色票樣本，會是很有幫助的備忘方式。如此一來，你將會開心地發現，依照不同主色，掌握範圍廣大的絢麗橘色系一點也不困難。以下就是幾個範例。

番紅花黃＋深吡咯紅

夏特勒茲黃＋深吡咯紅

番紅花黃＋深吡咯紅＋
夏特勒茲黃

番紅花黃＋深吡咯紅＋
黃赭

夏特勒茲黃＋深吡咯紅
＋黃赭

這些橘色色系可以加入群青藍降低顏色的明度與彩度，創造出暖調的深棕色，對於繪製陰影和立體感相當實用。

番紅花黃＋深吡咯紅＋群青藍

夏特勒茲黃＋深吡咯紅＋群青藍

最後可使用番紅花黃和史卡烈紅混合的明亮橘色為葉片添上幾筆，做為最終的點綴。

地中海岸

> 瑪努

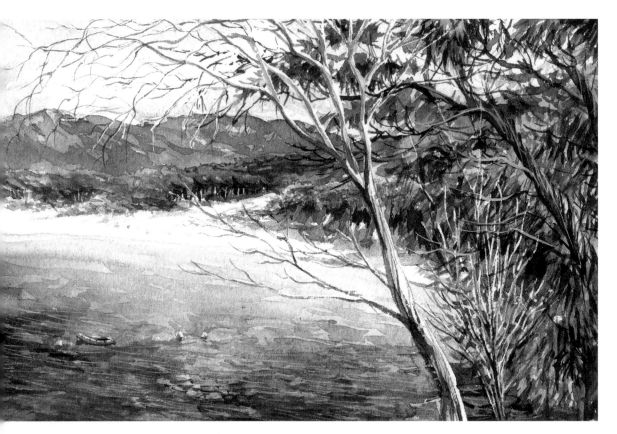

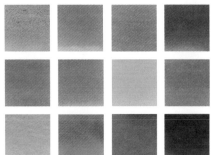

海岸風景畫中，水的描繪常常被視為最困難的部分。但是如果仔細觀察，你會發現其實這是耐心的訓練，需要花時間逐漸繪製、添加層次。例如觀察瑪努的畫，我們就會注意到他保留了許多相同顏色，但筆觸的濃淡卻不盡相同。

打造綠色的概念，和我們在前面單元中分析過的相同。事實上，瑪努是以一款藍色（此處使用的是酞菁藍）與淺伊莎羅黃、夏特勒茲黃、番紅花黃和黃赭這四款黃色構成綠色系。他的調色盤還加入了蔚藍以繪製天空，以及群青藍和深吡咯紅創造對比。

分析

> **大海：**首先必須要打造一款美麗的明亮綠松色（混合等量的淺伊莎羅黃和酞菁藍就能獲得）。接著加入少許蔚藍即可。

這個顏色就是第一層底色，然後加上以這款明亮的綠松色為基礎創造而成的各種藍色。

綠松色的海水

瑪努運用淺伊莎羅黃或酞菁藍調整基礎色，混合出偏綠或偏藍的綠松色。他會加入不同分量的群青藍和深吡咯紅使顏色變深。以這五種顏色為基礎製作小色票很有幫助，以便研究所有可能調和的色彩。以下是幾個範例。

基礎色：
酞菁藍＋淺伊莎羅黃，
接著加入蔚藍

基礎色加入更多酞菁藍

基礎色加入少許群青藍
和深吡咯紅

基礎色加入較多群青藍
和深吡咯紅

我們會發現，靈活運用水彩的透明度，不同的顏色層疊也會彼此影響。上面的範例僅供參考，因為在實際應用時，這些色彩會因為底下的顏色而產生變化，這正是水彩的趣味和迷人之處。

酞菁藍
＋夏特勒茲黃
＋黃赭
（分量較多）

酞菁藍＋
夏特勒茲黃

酞菁藍
＋夏特勒茲黃
＋黃赭

酞菁藍
＋夏特勒茲黃
＋黃赭
＋深吡咯紅

加入群青藍
使色調變冷

這幅水彩畫中的綠色，全都能以酞菁藍和夏特勒茲黃混合而成的基礎色調製出來。這款鮮亮的綠色接著會加入比例不等的黃赭。深吡咯紅能加深綠色，群青藍則可讓綠色轉為冷色調。

> **群山**：遠景的群山是以明度、彩度較低的冷調綠描繪。這些顏色是結合黃赭和少許酞菁藍而成，再綴以群青藍使色彩偏冷，並添加深吡咯紅以突顯立體感。

黃赭＋酞菁藍

黃赭
＋酞菁藍
＋群青藍

黃赭
＋酞菁藍
＋群青藍，整體加入
補色深吡咯紅

> **地面、樹枝和樹幹：**三者皆以紅色和深紅棕色系繪製。這些顏色是以番紅花黃和黃赭為基礎，若要使顏色偏向紅赭，加入深吡咯紅即可。混入酞菁藍加深此顏色，就能調出中等棕色。

黃赭
＋番紅花黃
＋深吡咯紅

黃赭
＋番紅花黃
＋深吡咯紅，
整體以酞菁藍加深

對比棕色的範例

> **樹枝和樹幹的細節：**使用前面提到的綠色描繪。綠色加入些許群青藍後，可加深中等棕色，形成勾勒最後細節的有效對比色。

祕訣

混合夏特勒茲黃、酞菁藍和深吡咯紅，就能創造出極深的綠色。首先取等量的黃色和藍色混合，接著以深吡咯紅加深整體顏色。這個顏色無論直接使用或是斟酌混入綠色加深，皆非常實用。

深綠色：
夏特勒茲黃
＋酞菁藍
＋深吡咯紅

大西洋岸

> 瑪努

這幅海岸水彩畫中，天空的描繪相當耐人尋味。事實上，瑪努調色盤的特色之一，就是使用 Daniel Smith 的青金石藍（bleu lapis-lazuli）。這款礦物色料是現代群青藍的始祖，色澤不如後者鮮亮，不過同樣富含沉澱感。瑪努深受這三個特點吸引，尤其喜愛用它來描繪天空。

為了繪製這幅海岸風景畫，瑪努的調色盤結合以下三種藍色：青金石藍、普魯士藍、蔚藍，並搭配番紅花黃、深吡咯紅、黃赭。一如我們所了解的，群青藍可以代替青金石藍，凡戴克棕的使用則視個人喜好使用。

分析

> **海岸**：使用淺棕色、中等棕色和深棕色描繪。一如前面章節的敘述，只要混合等量的番紅花黃和普魯士藍，就能輕鬆創造出這些棕色。接著加入最多兩份的深吡咯紅。我們可以效法瑪努，使用「現成的」凡戴克棕或其他深棕色取代混調的棕色。隨後在番紅花黃中加入少許深棕色以降低明度，棕色可隨意加入深吡咯紅或黃赭，甚至同時使用兩者，以調整色調。

瑪努在薄塗的黃赭上運用這些深淺不一的棕色，勾勒出海岸的造型，接著視需要在基礎棕色中添入少量普魯士藍或群青藍加深顏色，描繪細部。

基礎深棕色

番紅花黃加入深棕色降低彩度

番紅花黃加入深棕色降低彩度＋黃赭

番紅花黃加入深棕色降低彩度（分量較多）＋黃赭

番紅花黃＋黃赭＋分量不一的深吡咯紅

基礎深棕色以普魯士藍加深

番紅花黃＋蔚藍

DANIEL SMITH 的
青金石藍

群青藍加入
史卡烈紅降低彩度，
以大量水分
稀釋後上紙

蔚藍加入
深棕色降低彩度

> **大海**：使用番紅花黃和蔚藍繪製。透過疊色，以少許普魯士藍強調某些較深暗的區域。瑪努也加入些許青金石藍，與天空呼應。若沒有青金石藍，可在群青藍中加入些許史卡烈紅或深吡咯紅降低明度。若想要強調混色的沉澱感，可加入幾滴沉澱媒介劑，充分稀釋後以小筆觸上色。

> **海岸邊**：番紅花黃較明顯，強調海浪在沙岸上形成的碎浪。

> **天空**：蔚藍加入青金石藍和普魯士藍調整色調，同樣的色調也出現在繪製大海所使用的顏色中。如此一來，就能呈現協調悅目的視覺效果。

灰色調是在蔚藍中加入少許深棕色調和而成。當然，和描繪海洋一樣，此處亦可用降低明度的群青藍代替青金石藍。

城市

> 瑪努

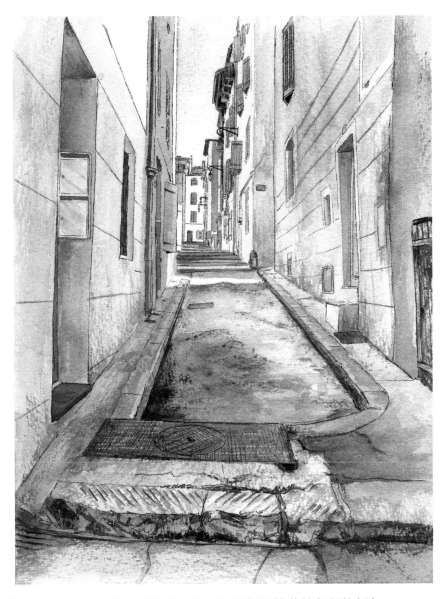

瑪努在繪製這幅巷弄景色時，使用相對侷限於黃赭色調的顏色
以維持整體協調，並以普魯士藍、酞菁藍和深吡咯紅搭配黃
赭。番紅花黃為畫面帶來些許溫暖，蔚藍可用來描繪天空。

基礎灰色，
充分稀釋

基礎灰色
另外加入少許
普魯士藍

基礎灰色
＋比例不一的黃赭

分析

> **天空**：瑪努依照習慣，此處的天空是在蔚藍中添加少許黃赭，呼應用於繪製整體建築物的色彩。

> **巷弄與街道**：使用稀釋程度不一的灰色繪製。關於灰色的研究，我們已經在本書中探討多次。不過為了遵循這幅水彩畫選用的顏色，最合適的方法就是按照威廉・派尼的原始灰色配方（見 68 頁），此處我們稱之為基礎灰色。因此，取一份普魯士藍和一份深吡咯紅混合，再以黃赭調整色調。

接著就能輕鬆在這款灰色中加入較多黃赭，使色調偏棕，或是讓普魯士藍成為主導色，使灰色偏藍。加入少許補色深吡咯紅，可變化地面的灰色，避免整體色彩太過一致而缺乏起伏。

> **人孔蓋和人行道邊緣的細節**：利用極深棕色描繪，比如凡戴克棕，也可以自行調製（見 70 頁）。

> **粉紅色建築**：前景和遠景的建築皆以加入深吡咯紅和少許伊莎羅粉紅調整色調的黃赭繪製，並經過充分稀釋。瑪努選擇以鈦白取代伊莎羅粉紅。

水彩中可以加入白色

絕少有水彩畫家敢在調色中加入白色。

事實上，在水彩畫中向來將白色視為禁止使用的顏料，因為只有紙張的白才是一切。使用白色有時候甚至會導致參加比賽的水彩畫家被扣分。

事實上，嚴格來説在水彩畫中使用白色繪製細節也難被接受，因為原本應該要在紙張上留白。例如瑪努在巷弄盡頭的白色建物，就是保留紙張的白。

然而，其實白色水彩顏料與彩色水彩顏料的成分是完全一樣的，因此在創造色彩時，沒有理由將白色拒於門外。此外如果仔細查看，就會發現顏料製造商在構成許多顏色時，都會加入白色。

你完全可以自由作主，選擇是否在調色時加入白色。在色彩中加入白色，一定會讓顏色偏向粉彩色系。水彩顏料中有兩種白色，分別是鈦白（PW6）和鋅白（PW4），前者極不透明，後者透明度較高。

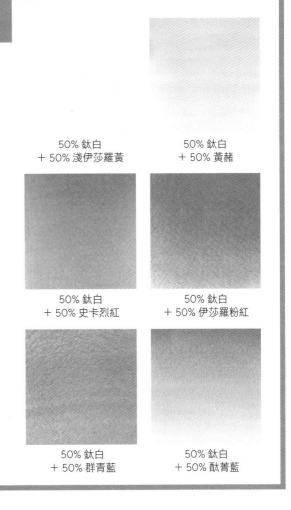

50% 鈦白
+ 50% 淺伊莎羅黃

50% 鈦白
+ 50% 黃赭

50% 鈦白
+ 50% 史卡烈紅

50% 鈦白
+ 50% 伊莎羅粉紅

50% 鈦白
+ 50% 群青藍

50% 鈦白
+ 50% 酞菁藍

> **黃色的房屋**：混合黃赭和酞菁藍後上色，其中加入少許深吡咯紅降低彩度，避免調出的顏色偏綠。酞菁藍在陰影區域較明顯，並以些許番紅花黃的筆觸強調建築物受日照的部分。

最後，瑪努利用灰棕色薄塗，呈現房屋的整體高低起伏。

黃赭
+酞菁藍
+深吡咯紅，
整體充分稀釋

雪景

> 法比安・佩堤里雍

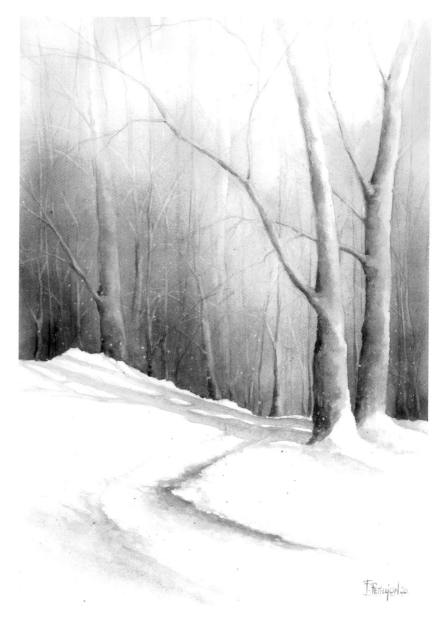

繪製這幅雪景用到的顏色極少,法比安的調色盤上只有蔚藍、普魯士藍,並以靛藍、派尼灰和墨褐做為對比。

分析

法比安以清水打溼紙張，將整個遠景塗上混入普魯士藍加深的蔚藍。不同於其他水彩畫家，他不在調色盤上調色，而是在畫紙上直接混色。這項技法使顏料能夠彼此融合，在作畫過程中帶來更多色彩變化。趁紙張仍潮溼的時候，他接著加入幾筆靛藍以強調對比，特別是在樹木靠近根部的位置。他原本可以使用普魯士藍和深吡咯紅調和而成的深藍色為基礎，不過混合出來的顏色會使遠景略微偏紫色。因此法比安選擇使用以等量焦茶和群青藍，再添入少許普魯士藍，調成色調較中性的靛藍。如果希望色調更偏藍，也可在此混色中以少許群青藍調整。

焦茶＋群青藍
＋少許普魯士藍

派尼灰
＋墨褐
（大量稀釋後的顏色）

> **三棵最粗壯的樹幹：**以留白表現。其他樹木則是在紙張仍略溼的時候，利用乾筆吸除顏料繪製而成。這項技法可避免留下太過完整的純白色。

派尼灰
＋墨褐（含量較高）

> **灰色的變化：**樹木的陰影、小徑與三棵樹幹皆以偏藍的灰色描繪。法比安特別喜愛派尼灰，並在其中加入少許墨褐調整深淺。一如瑪努的〈營造秋天色調〉（見 86 頁），這些灰色可以透過混色得到。不過使用「現成」顏料讓法比安能夠更輕鬆地保留相同色彩範圍的灰色。如果你要畫大開數的作品，使用現成顏料也是非常適切的。

雪必須呈現天空的顏色，因此法比安在小徑處添加幾筆混入少許普魯士藍的蔚藍，呼應天空的色彩。

祕訣

最後修飾時，法比安在某些地方薄塗焦赭色（terre de Sienne brûlée）。這款棕色的暖調柔化了白雪和藍天的生硬對比。

描繪人像

繪製人像最大的困難之一，就是膚色的準確度。法比安・佩堤里雍擁有多年繪製人像主題的經驗，將陪你一起完成三種不同的膚色調色：淺膚色、中等膚色、深膚色。法比安每天都有課程與培訓，碰到遇上這些難題的學生，對他而言是家常便飯。為了以最佳方式引導學生，法比安發展出一套極富建設性的學習法，建構在掌握素描技法和熟悉顏料變化上。我們會發現繪製這些人像時，法比安為調色盤增添幾款顏料使之更豐富。因為重現皮膚的顏色非常複雜，精準選擇某些顏色能讓實作更加簡單方便。

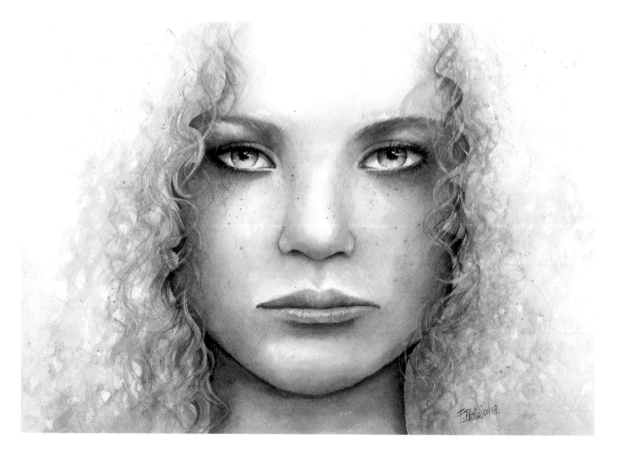

淺膚色

> ## 法比安・佩堤里雍

這幅肖像中，法比安使用的顏色很少。膚色以三種顏色混合而成，分別是黃赭、伊莎羅粉紅、深吡咯紅。陰影用深棕色，綠色雙眼則加入了酞菁藍。

分析

法比安以伊莎羅粉紅和黃赭為基礎組合，調製出淺膚色。伊莎羅粉紅是非常鮮豔的顏色，因此先取一份黃赭，少量多次加入粉紅。我們建議在顏色充分稀釋混合後，另取一張畫紙測試確認色調。

> **臉部整體：**使用法比安以不同比例稀釋的粉紅色調上色，以保留受光面區域。這個步驟要在打溼的畫紙上執行。臉部顏色最淺的部分，尤其是額頭處，要使用同樣的混色，但加入比例較高的黃赭讓色調偏暖。

接著，法比安在基礎混色中添加少許深吡咯紅，加強臉部某些區域，主要施加於這名年輕女子的頸部、下巴下方，以及雙眼周圍。

> **頸部、眉骨與臉部周圍頭髮造成的陰影：**皆以在紙上充分稀釋的深棕色描繪。這款棕色可參考前面研究過的墨褐或凡戴克棕（見 70-71 頁）。不過也可以使用「現成」深棕色，如此一來，就能確定臉部整體使用的棕色是完全相同的。

> **金髮：**僅使用稀釋程度不一的黃赭描繪。幾束較深的髮絲則以深棕色勾勒。

> **綠眼：**混合黃赭和酞菁藍而成的顏色。由於膚色含有紅色，是綠色的補色，可藉此突顯眼神。

黃赭
＋伊莎羅粉紅

顏色較淺的部分，
以黃赭使混色偏暖

基礎混色
＋少許深吡咯紅

中等膚色

> 法比安・佩堤里雍

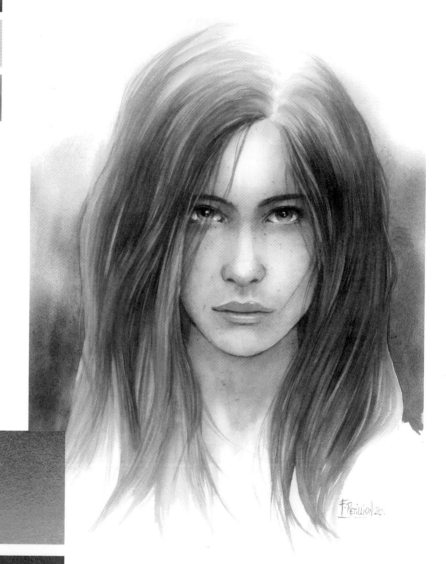

焦赭

焦茶

繪製這幅中等膚色的肖像時，法比安加入基礎調色盤中所沒有的兩種顏料，分別是焦赭和焦茶。前者是偏紅的暖棕色，後者是極深的棕色。兩者皆為單一色料顏料，略帶沉澱感。

本書的內容向來以混合顏色為主要方法。

我們已經發現許多顏色都能利用基礎調色盤混合而成。
這兩種大地色也不例外。結合黃赭、深吡咯紅和番紅花
黃，就能得到接近焦赭的紅棕色。至於焦茶，可參照前
面分析過的深棕色配方（見 89 頁）。

不需要黑色的顏色加深法

焦茶是很有意思的顏色，是輕鬆加深顏色的好幫手。比起以黑色加深的顏色，混合焦茶得
出的色彩顯得較乾淨，也不那麼生硬。

35% 焦茶
＋65% 淺伊莎羅黃

25% 焦茶
＋75% 番紅花黃

25% 焦茶
＋75% 夏特勒茲黃

50% 焦茶
＋50% 黃赭，
此色調令人想起生赭色

50% 焦茶
＋50% 史卡烈紅

50% 焦茶
＋50% 深吡咯紅

50% 焦茶
＋50% 伊莎羅粉紅

35% 焦茶
＋65% 群青藍

35% 焦茶
＋65% 普魯士藍

50% 焦茶
＋50% 酞菁藍

20% 焦茶
＋80% 蔚藍

黃赭
＋深吡咯紅
＋番紅花黃

黃赭
＋焦赭
＋伊莎羅粉紅

黃赭
＋焦赭（分量較多）
＋伊莎羅粉紅

加入焦茶的漸層

然而在調和膚色中，皮膚顏色的精準度並不允許有任何色調偏差。因此若採用混色法，就會得到非單一色料的顏色，可能使混色偏向我們不想要的隱含色調。如此將會大大損及人像的準確度。

法比安選用的這兩款大地色，都能為繪製這幅人像帶來不可或缺的中性色調。

分析

法比安在黃赭中逐次加入焦赭和伊莎羅粉紅。接著事先以清水打溼畫紙，使用這款混色塗滿臉部。法比安靈巧地運用帶有顏料的水調整顏料的稀釋度，以保留受光面的區域。他在基礎混色中加入較多焦赭，加深陰影較深的區域。

接著，法比安在乾燥後的畫紙上加強眼部、鼻子和頸部的陰影，他使用焦茶調整基礎色的深淺漸層，這個漸層效果必須直接在紙張上進行，而非在調色盤上混色。如此一來，色彩就會與第一層顏色結合，陰影也會自然融入臉部的其餘部分。

> **頭髮**：法比安以溼中溼技法，順著頭髮的律動疊加焦赭和焦茶。接著趁畫紙仍溼潤時，利用乾筆洗起部分顏料。目的是要勾勒出頭髮的動態，顯露出不同深淺的棕色。然後在乾燥的畫紙上，利用溼潤的細筆刷，洗起更細部的顏料做為完成的點綴。這項技法可賦予頭髮立體豐盈感，避免畫上一大片不自然的棕色。最後以幾筆極深的棕色修飾髮型的動態即完成。

深膚色

> 法比安・佩堤里雍

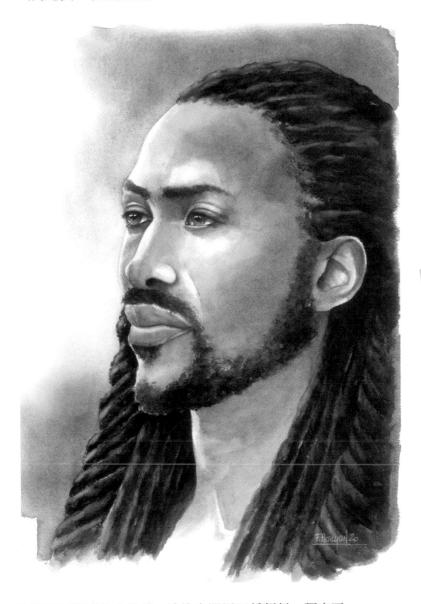

小提醒

我們已經了解到膚色色調的準確度相當重要。然而，以完全不寫實的色調描繪人像並非不可行。此處的範例主要在於強化臉部表情和眼神以傳達氛圍，氛圍必須成為作品的中心，才能讓顏色退居次要地位。

繪製這幅深膚色人像時，法比安選用四種顏料，調出不可或缺的精準色調，以完成這件相當複雜的水彩畫。他的選擇偏向淺灰、焦赭、焦茶，以及煙燻黑。

薄塗淺灰

焦赭＋焦茶

焦赭
＋焦茶
（分量較多）

薄塗煙燻黑

加入煙燻黑的漸層

分析

> **臉部整體與頭髮：** 首先薄塗充分稀釋的淺灰打底。法比安在額頭、鼻子和耳朵的部分留白。待此步驟充分乾燥後，他便著手以焦赭和焦茶調和臉部膚色。在這份混色中，焦茶為主導色，以免整體色調過度偏紅。接著，底層完全乾燥後，法比安以稀釋程度不一的焦茶加強頸部、額頭和臉頰的對比。

最後，法比安使用極淺的煙燻黑薄塗繪製陰影。在水彩中通常避免使用黑色，這點不無道理，因為黑色是出了名的會讓調色變混濁。我們可能會出於方便而使用黑色加深某個顏色，但是最好避免這麼做。前面我們已經討論過，不需要黑色也能加深色彩（見 105 頁），使混色盡可能保留明度。

話說回來，在某些非常特殊的情況下，例如這幅人像，在收尾時加入少許黑色，反而有助於加強陰影和立體感。此處使用黑色是經過深思熟慮，而且合情合理的決定，因為我們想要以飽和度極高的中性色彩，加強以深棕色為整體協調的畫作。使用煙燻黑創造漸層相當棘手，只有在事先練習過的情況下才建議這麼做。因為一旦掌握不佳，就可能讓臉部整體色調變髒，並使白色受光面變灰。因此畫筆絕對不要沾太多顏料，如此一來，當畫筆來到最淺的部分時，其中所含的顏料也所剩無幾。這幅人像中，黑色出現在臉頰、太陽穴的凹陷處，並塑造出眉骨。

> **頭髮：** 刷上第一層焦茶後，以黑色層疊繪製而成。法比安接著以溼中溼技法洗起顏色，創造頭髮的動態，然後以乾筆法進一步精細刻畫雷鬼頭辮子。

描繪動物

我們將透過欣蒂‧芭希耶的作品，一起研究動物畫像。動物畫像是博大精深的主題，涉及的色彩範圍亦同樣廣泛。此處我們選擇貓和狗這兩種深受喜愛的寵物。接著欣蒂會透過三幅色彩斑斕繽紛的動物畫像，展現她的調色功力。熱愛大自然與動物王國的欣蒂，會在部落格上慷慨分享影片或文章，示範她的水彩訣竅。從直覺性的旅行速寫本，到細膩寫實的水彩畫，欣蒂的作品皆充分流露積極明朗的心境，也由於她的心境保持開放，因此她秉持著在藝術中任何嘗試都有意義的原則，對各種實驗毫不設限。這一切都會滋養創造力，最後也會使對色彩的掌握度更上一層樓。

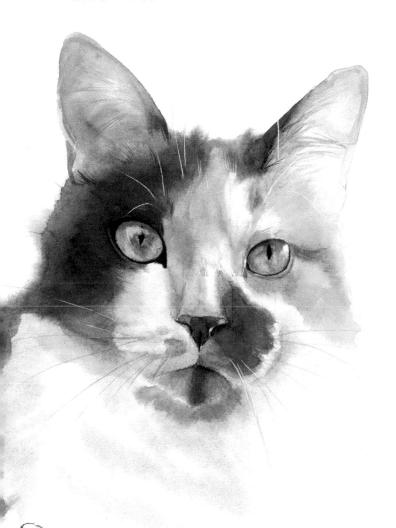

欣蒂‧芭希耶

從 2011 年開始接受訂製，以照片繪製寵物畫像，因此是動物題材的專家。欣蒂起初愛用粉彩，後來探索各式各樣的繪畫技法，保有熱愛動物藝術的同時，也創作其他繪畫主題。

2015 年起，欣蒂在她的繪畫部落格上透過影片和解說示範，分享創作經驗。

追蹤欣蒂：
網站：artiste-animalier.com
YouTube：cindybarillet
Instagram：@cindybarillet
Facebook：@artiste.animalier

貓

> 欣蒂・芭希耶（Cindy Barillet）

欣蒂・芭希耶用來繪製貓的調色盤色彩非常有限，主要以群青藍、普魯士藍、史卡烈紅和黃赭調色。接著加入少許淺伊莎羅黃。儘管如此，在限制顏色範圍與精挑細選顏色的同時，她依舊使整個畫面保有優美色調。

透過靈活運用顏料稀釋程度和恰到好處的疊色，細膩地構成整幅畫作。欣蒂的調色盤中總會出現群青藍，以便打造主題的陰影。

值得注意的是，她在這幅水彩中的顏色最多只使用三種顏料調製。因此，一旦熟悉了史卡烈紅和普魯士藍的顯色度，就能輕鬆重現這些色彩。

練習使用這份色彩極有限的調色盤時，你將會挖掘出調色盤的所有潛力，了解到它對繪製類似主題時的必要性。

分析

> **黑色毛皮**：運用疊色繪製而成。欣蒂使用史卡烈紅和群青藍混合而成的深色做為第一層。由於史卡烈紅的顏色強烈，最好少量多次加入群青藍中。

接著加上第二層以普魯士藍、史卡烈紅和黃赭構成的薄塗。這個顏色是取等量的紅和藍為基底混合而成，若調出的顏色過於偏紅，可加入多一點藍色。然後添加黃赭，另取一張紙測試色彩。必須調製出極深的暖黑棕。描繪受光面的部分時，要提高此顏色中的黃赭比例，這個深棕色也可以用來勾勒非受光面的眼睛輪廓。

史卡烈紅
＋群青藍

史卡烈紅
＋普魯士藍
＋黃赭

史卡烈紅
＋群青藍
混色疊加史卡烈紅
＋普魯士藍混色

黃赭＋群青藍

> **毛皮的白色區域**：使用大量加水稀釋的黃赭繪製。利用描繪黑色毛皮的顏色，不過加入較多群青藍，以強調陰影區。

> **貓眼的灰綠色**：以群青藍和黃赭為基礎，加入少許淺伊莎羅黃提亮，受光面的眼珠混色中要提高淺伊莎羅黃的分量。

黃赭
＋群青藍
＋淺伊莎羅黃

 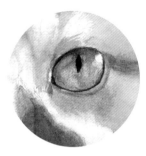

史卡烈紅
＋黃赭

史卡烈紅
＋黃赭
＋群青藍

> **紅色毛皮**：混合調色盤中兩種偏暖的顏色而成，也就是史卡烈紅和黃赭（見 63 頁〈黃赭 PY42 ＋史卡烈紅 PR255〉）。最好以少量多次的方式將史卡烈紅加入黃赭，並測試色彩。調和出來的橘色也可用於描繪受光面的眼周；加入少許群青藍使色調偏冷，即可用來繪製陰影。

史卡烈紅
＋黃赭，
大量水分稀釋

史卡烈紅
＋黃赭
＋群青藍，
大量水分稀釋

> **耳朵內側**：欣蒂仍使用史卡烈紅和黃赭，不過使顏色偏紅，並適度稀釋顏色。如整幅水彩的手法，在此色彩中加入少許群青藍以繪製陰影。

狗

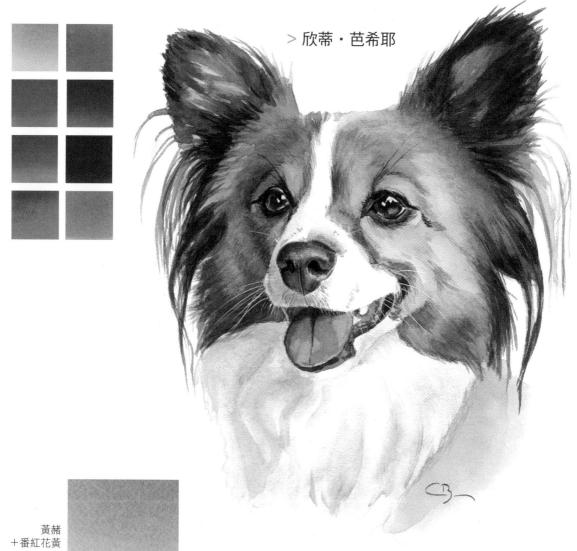

> 欣蒂・芭希耶

黃赭
＋番紅花黃

黃赭
＋史卡烈紅
＋群青藍（等量）

欣蒂用於繪製這幅作品的調色盤仍維持有限顏色，整體色調與貓主題相同。

黃赭、史卡烈紅、番紅花黃、群青藍是主要顏色，描繪部分細節時則加入普魯士藍和伊莎羅粉紅。

欣蒂最擅長描繪的陰影邏輯構成了這幅作品，因此陰影區的色調偏冷、帶藍色和紫色，受光面則運用偏暖的色調繪製。

分析

> **紅色毛皮：**以黃赭為基底，加入番紅花黃增添明亮感。

相反的，顏色較深的區域則以添加史卡烈紅的黃赭為基調。群青藍能使色調偏冷，用於描繪陰影。欣蒂運用少許普魯士藍繪製顏色較暗的區域。這四種顏色依照主要顏料的分量，能夠混合出範圍極廣的暖棕色系。這項練習相當有益，值得花時間探索這些顏色的調色潛力，以下是兩個範例。

> **眼皮、牙齦、鼻孔：**皆以充分稀釋的史卡烈紅和普魯士藍混色描繪。

> **白色毛皮：**群青藍加入少許史卡烈紅和黃赭調出淺灰色，勾勒出毛皮。白色毛皮的陰影區域必須充分稀釋混合出來的顏色，精心描繪構築。至於受光面則以黃赭為基底的淡彩繪製。

欣蒂運用史卡烈紅調整伊莎羅粉紅的深淺，再加入一絲普魯士藍，調出描繪舌頭的理想色彩。陰影處的普魯士藍較明顯。

黃赭
＋群青藍
＋半份史卡烈紅

兩份黃赭
＋一份史卡烈紅
＋半份群青藍
＋少許普魯士藍

兩份黃赭
＋一份史卡烈紅
＋一份群青藍
＋半份普魯士藍

普魯士藍
＋史卡烈紅

一份伊莎羅粉紅
＋半份史卡烈紅，
逐漸加入普魯士藍
降低彩度

鸚鵡

> 欣蒂・芭希耶

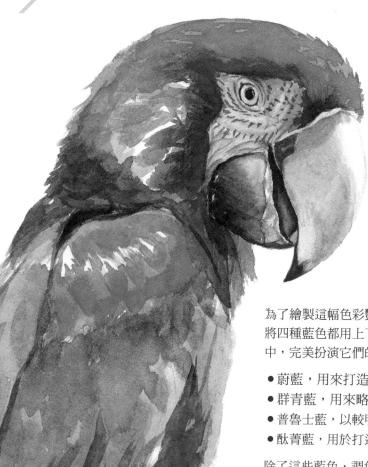

為了繪製這幅色彩豔麗的水彩畫，欣蒂增加調色盤的顏色，將四種藍色都用上了。這些藍色出現在各個調和出來的顏色中，完美扮演它們的角色：

- 蔚藍，用來打造藍色和淺綠色；
- 群青藍，用來略微加深顏色；
- 普魯士藍，以較明顯的方式加深色彩；
- 酞菁藍，用於打造鮮亮的綠色。

除了這些藍色，調色盤中還有史卡烈紅、番紅花黃，以及淺伊莎羅黃。

淺灰，
以一份番紅花黃和半份史卡烈紅
＋兩份群青藍混合而成。
充分稀釋後上紙

基礎色同上，
但加入稍多番紅花黃，
以大量水分稀釋

分析

> **鳥喙的各種淺灰變化**：這些淺灰色皆是以番紅花黃、史卡烈紅和群青藍混合。依照不同的主色，混合出來的灰色也會偏暖或偏冷。最簡單的方法就是混合半份史卡烈紅和一份番紅花黃調出橘色做為開始，接著加入最多兩份的群青藍，調和出灰色。依照個人喜好加入番紅花黃，使色調偏暖。欣蒂加入大量水分稀釋色彩後才上色。

> **鳥喙的黑色**：混合群青藍、史卡烈紅和普魯士藍得出的顏色。這款深色常常是調製黑色時的重要顏色，在前面欣蒂繪製的狗畫像（見 112 頁）中已經探討過。

> **紅色羽毛**：使用史卡烈紅。欣蒂加入不同分量的番紅花黃，讓顏色偏暖。結合這兩種顏色，無疑會使調和的色彩偏向範圍極廣的明亮橘色系（見 60 頁〈番紅花黃 PY110 ＋史卡烈紅 PR255〉）。

至於略帶陰影的部分，欣蒂僅在史卡烈紅加入群青藍或普魯士藍。

> **羽毛的綠色**：先以番紅花黃和淺伊莎羅黃創造出中等黃色，再加入少量酞菁藍即可。

> **眼睛的淡綠色**：鸚鵡的淡綠色眼珠是混合淺伊莎羅黃和蔚藍描繪。

> **藍色羽毛**：靈活結合群青藍、酞菁藍和蔚藍調出各種藍色，建構出翅膀。

史卡烈紅
＋番紅花黃

史卡烈紅
＋群青藍

史卡烈紅
＋普魯士藍

淺伊莎羅黃
＋番紅花黃
＋少許酞菁藍

淺伊莎羅黃
＋番紅花黃
＋分量較多的酞菁藍

淺伊莎羅黃
＋蔚藍

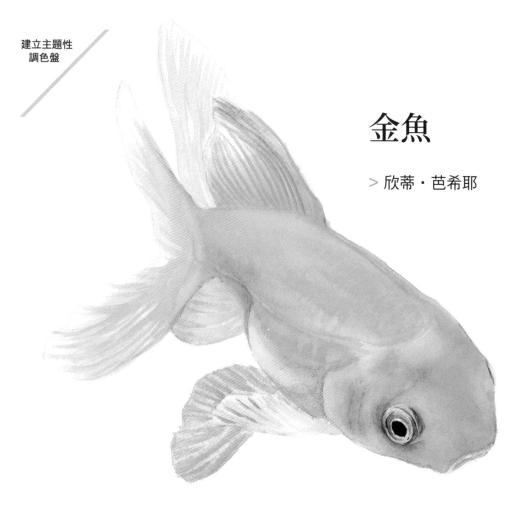

金魚

> 欣蒂・芭希耶

繪製這條金魚所需的色彩相當少，而且都經過精心挑選，擁有打造明豔橘色的潛力。

此處選用的是番紅花黃、淺伊莎羅黃和史卡烈紅。補色方面，群青藍對於打造陰影非常有效，普魯士藍則可描繪眼珠。

番紅花黃
＋史卡烈紅
＋群青藍

分析

> **魚身：**欣蒂使用番紅花黃繪製魚身。至於眼睛周圍、魚鰓和頭頂等色素較深的區域，她運用史卡烈紅加深黃色（見 60 頁）。

> **偏冷的反光：**我們會發現魚腹下方、身側和尾鰭是以淺伊莎羅黃完成的。

> **魚鰭的透明感：**欣蒂在番紅花黃中加入史卡烈紅和群青藍（見 114 頁，淺灰色），然後加入大量水分稀釋調出淺灰色。

水底氛圍

> 欣蒂・芭希耶

這幅水彩作品的背景以不同風格繪製，非常耐人尋味。再者，這條以紅喉盔魚為靈感的魚色彩斑斕，是熟悉調色的絕佳練習，也不用擔心畫面太過複雜。

此處的調色盤包含普魯士藍、群青藍和酞菁藍三種藍色，伊莎羅粉紅、深吡咯紅和史卡烈紅三種紅色，以及淺伊莎羅黃和番紅花黃。

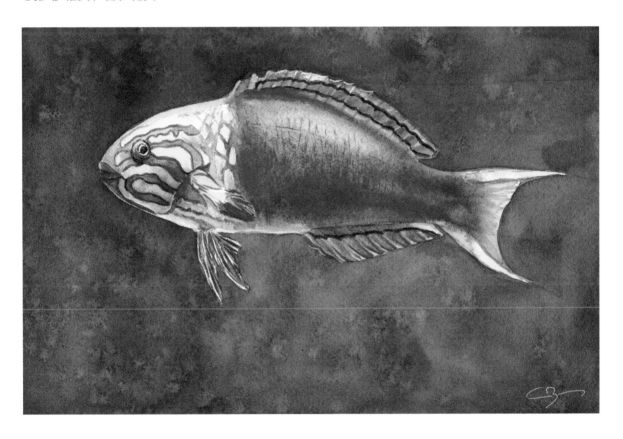

普魯士藍
＋深吡咯紅

背景特寫

群青藍以
普魯士藍加深，
加入少許深吡咯紅
降低彩度

分析

為了使背景不要過度單一扁平，欣蒂疊加不同色調的藍色作畫。首先她以深吡咯紅加深普魯士藍，接著在混色中添加酞菁藍，然後是群青藍，變化背景的色調。最後趁畫紙仍溼潤時，撒上分量不一的鹽，創造隨意的斑駁效果。

> **魚身：**在群青藍中加入少許酞菁藍增艷（見 38 頁〈藍色〉）繪製魚身。較暗的區域使用群青藍，以普魯士藍加深，並加入少許深吡咯紅降低彩度。

> **魚頭：**在淺伊莎羅黃中加入少許番紅花黃調整色調（見 40 頁〈黃色〉）。欣蒂以伊莎羅粉紅和群青藍調出紫色，用來降低黃色的彩度，繪製陰影處。

> **背鰭**：橘色是以史卡烈紅和番紅花黃混合而成，並以少許普魯士藍調深。

鮮豔的綠色是結合淺伊莎羅黃和酞菁藍（見 44 頁）調製的顏色。

> **眼睛**：主要使用普魯士藍和史卡烈紅調出的黑色描繪，細節請見下方。

史卡烈紅
＋番紅花黃，
並以少許
普魯士藍加深

不用黑色的黑色？

調出極深極飽和、予人黑色錯覺的顏色，並非不可能。這個手法尤其適合用在小細節上。不過這些顏色稀釋程度越高，就會越不像真正的黑色，例如此處的煙燻黑。

35% 史卡烈紅
＋ 65% 酞菁藍

35% 史卡烈紅
＋ 65% 普魯士藍

50% 普魯士藍
＋ 25% 夏特勒茲黃
＋ 25% 史卡烈紅

35% 深吡咯紅
＋ 65% 普魯士藍

煙燻黑
可以觀察到，
稀釋後此顏色保持中性

4／分析
五件作品

全面應用

單純掌握調色技巧，並不能保證畫出完美的作品，因為還有其他因素可能會破壞畫作的協調，並且嚴重干擾觀者。

我們將和法比安‧佩堤里雍在本章一起分析五件水彩畫的執行步驟，以全面方式探討調色，將你的注意力帶到為底稿上色的同時，也明確指出某些要點，避免犯下明顯的錯誤。

花卉構圖

> 法比安・佩堤里雍

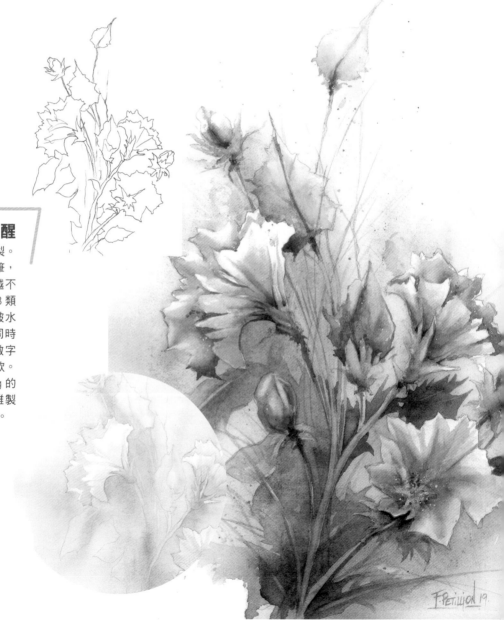

小提醒

法比安事先進行底稿繪製。他推薦使用 2H 或 H 鉛筆，因為筆芯硬度越高，就越不容易被水稀釋。反之，B 類型的軟性筆芯鉛筆則會被水稀釋，進而弄髒畫紙。同時也要知道，字母前面的數字越大，筆芯就越硬或越軟。法比安偏好 Arches 300g 的粗紋水彩紙，為植物纖維製作，充滿紋路（見 18 頁）。

定稿

畫面中的花束以垂直方式呈現，底部相當有分量感，上方逐漸變得輕盈，暗示花朵迎向光源綻放。

光線在水彩畫中扮演要角，因此務必花些時間決定光源與方向，才能正確呈現光線，必須讓看見作品的觀者立刻明白光線來自何方。光源方向同時也能建構立體感和陰影。

這部分的實作，法比安讓光線從上而下灑落，因此畫面上方的色彩明暗度應該偏明亮，甚至可以利用畫紙的白色。反之，花束下方因為光線較少而較深暗。

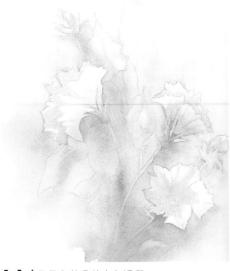

1.1/ 背景和花朵的上色過程

上色

步驟 1

法比安以冷色塗滿背景，創造景深。他在溼潤的畫紙上添加幾筆極淡的酞菁藍以強調橄欖綠（見 72 頁）。這些手法都是以溼中溼技法進行，讓色彩能夠彼此交融。背景必須保持素淨，以免在視覺上喧賓奪主。不過法比安靈活運用水分和色彩，不僅賦予背景活力，也避免背景太過平整單調。他同時也注意在畫面上方比下方保留更多明亮感。

法比安接著為花朵上色，到目前為止僅使用伊莎羅粉紅和黃赭調和的淡彩。

1.2/ 背景特寫

1.3/ 花朵上色特寫

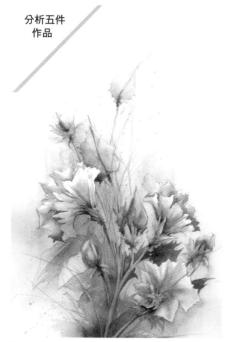

2.1/ 對比和細節描繪

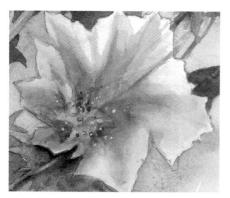

2.3/ 花朵描繪特寫

2.5/ 在花瓣邊緣和背景處洗起顏料創造
漸層

步驟 2

在乾燥的畫紙上，法比安運用以夏特勒茲黃和靛藍（見66頁〈靛藍〉）調出的橄欖綠創造對比，加強水彩畫的某些區域。考慮到水彩顏料在乾燥後顏色會變淺，因此務必放膽使用飽滿的色彩，強調明暗。

此步驟乾燥後，法比安從容地刻畫花束莖葉的細節。在水彩畫中，要突出某個元素，就必須用比底色較淺也較暖的顏色繪製。因此法比安在綠色中加入少許夏特勒茲黃。

他也在花朵中加入少許淺伊莎羅黃，突顯花束，使其拉開與背景的距離。

2.2/ 莖部描繪特寫

最後，某些亮部的光澤是透過洗起花束上方的葉片顏料所創造的。這項技法可強調構圖中某些元素的光線變化。法比安用乾筆吸起仍溼潤的顏料，重現畫紙的白色。這項技法也同樣應用在花瓣上，在白色邊緣和背景之間的界線創造漸層。法比安以這項手法，在主題和背景之間打造柔和的一體感。

2.4/ 洗起葉片上的顏料創造亮部特寫

田園風景

> 法比安・佩堤里雍

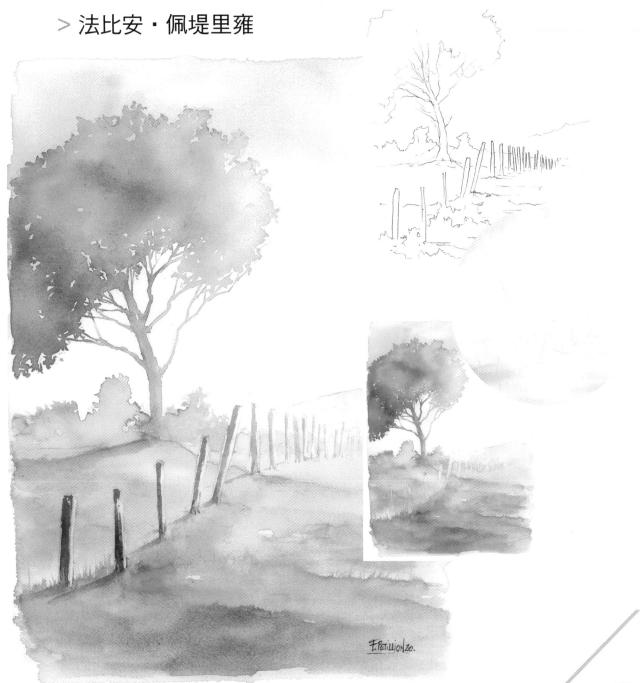

F. PETILLION 20.

1.1/ 打溼的畫紙薄塗第一層顏色

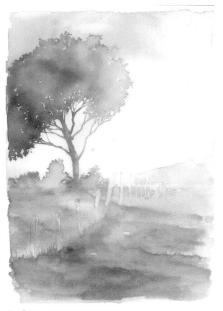

1.2/ 描繪對比和樹葉

定稿

繪製風景畫時,最重要的就是仔細思考,要突顯哪些部分,以及希望視覺焦點落在哪裡。

三分之二法則是放置地平線的不出錯位置。如果你希望天空是主角,那就為天空預留三分之二畫面的空間。反之,如果想要強調風景,那麼風景就應該佔畫面的三分之二。

法比安在此處運用稍微不同的手法,因為他選擇將地平線放在構圖的中央。不過三分之二法則以垂直方向應用在構圖中。因此,你會注意到前景的樹木佔據畫面的三分之二。但是我們也會發現吸引目光的並非樹木,而是位於佔畫面三分之一的明亮區域。這點完全不是偶然,而是法比安引導整個構圖的焦點指向此處,予人空間感和廣大無垠的印象。

上色
步驟 1

打溼整張畫紙後,法比安薄塗第一層顏色,使用黃赭、伊莎羅粉紅和中國橘(配方見 73 頁,使用依沙羅粉紅調色更適合)為天空上色。這個步驟要以溼中溼技法繪製,使顏色能夠彼此融合。他保留兩片白色,為風景引入光線:一個是在地平線上,另一個則是在樹的右方。地面也使用溼中溼技法,除了天空的三種顏色,再加入夏特勒茲黃和橄欖綠。橄欖綠有助於保持前景的對比強度。

步驟 2

法比安在乾燥後的畫紙上使用相同色彩,在風景下方運用疊色技法加強顏色。

這幅水彩畫的上方,只有樹木多下功夫描繪。首先,法比安打溼樹幹和葉片區域,塗上黃赭、伊莎羅粉紅和中國橘三色,使其自然融合。接著利用細畫筆勾勒葉片間透出的光線,同時讓畫紙略微向左傾。傾斜使顏料自然流到左側,讓樹木受光較少的部分顏色更濃。

整體而言，這項技法可創造漸層效果，同時保留水彩畫中的光線。

樹木必須和整個風景合而為一，與背景協調一致。因此如果使用差異較明顯的顏色，而且過度突顯細節，反而會模糊畫面的重點，失去整件作品的柔和感。

2.1/ 風景下方特寫

2.2/ 樹葉特寫

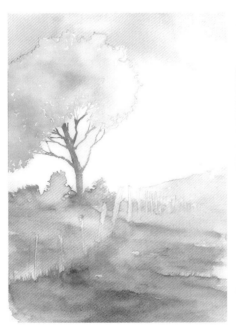

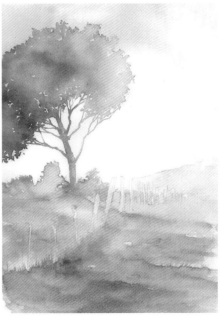

2.3/ 對照圖：左圖的樹使用和背景不同的顏色繪製

3.1/ 以深棕色描繪木樁

步驟 3

最後的步驟是要使用墨褐之類的深棕色描繪木樁。隨著
木樁逐漸接近光源，顏色也會越來越淺。法比安提高深
棕色的稀釋程度，調出木樁的色彩。這個最終的上色步
驟非常重要，因為會強調出透視感，將視線帶往地平線
的亮光處。

城市氛圍

> 法比安・佩堤里雍

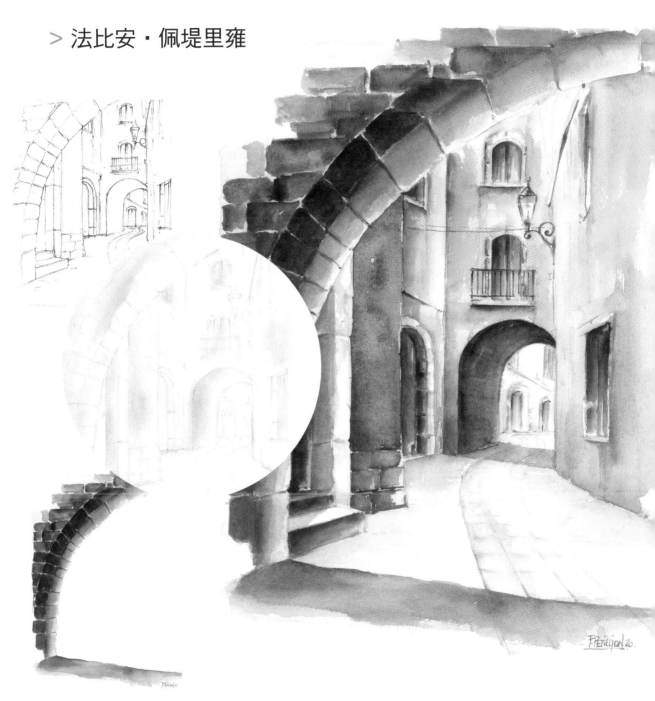

定稿

在這張構圖中,視線會被引導至小巷的盡頭。這點是透過:第一、以小巷的光線吸引注意力;第二、遵循透視法則達成的。要達到相同效果,首先必須拉出位在觀者視線高度的地平線,接著在線上畫一個點(稱為消失點),讓所有線條(又稱消失線)匯集到這個點。這份透視草圖的目的在於加強畫作中決定性要素的注意力,也就是此處的小巷盡頭。

上色

步驟 1

第一個步驟是塗上一層黃赭渲染。法比安使用大型水彩筆和清水,沿著勾勒出建築物的線條打溼整張畫紙。這項技法能在紙張未被畫筆弄溼的部位,創造位置正確的隨意留白。

接著,法比安以黃赭淡彩塗滿整個畫面,注意保留最淺的區域,同時加深光照最少的部分。這個動作為接下來的繪圖進程標示出明亮的區塊。

1.1/ 黃赭渲染

1.2/ 創造隨性的留白

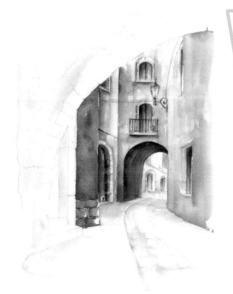

深入了解
若想磨練對於透視法的知識,不妨參考史黛芬妮・鮑 爾(Stephanie Bower)的《了解透視法》(*Comprendre la perspective*,Eyrolles 出 版,2017)＊。

1.3/ 景1和2的上色

＊《了解透視法》英文書名:*The Urban Sketching Handbook Understanding Perspective*。

步驟 2

待畫紙充分乾燥後，法比安再度提起畫筆，將畫面分成
三部分進行：

● 最遠的部分，必須保留光線的明亮感；
● 巷子內側，較暗；
● 前景的拱頂，最暗的部分。

別忘了，在水彩畫中，加深比提亮更容易。因此一定要
從顏色最淺畫到顏色最深的部分。這也是為何法比安先
為背景上色，然後才描繪中景，前景留到最後。

為了維持整體的色調協調，他選擇暖棕色系。焦赭是巷
子內側的主色，前景的拱頂側採用焦茶和少許派尼灰，
並以墨褐（見 71 頁）之類的深棕色描繪對比。

在這本書中我們已經學過如何調出棕色，棕色也適用於
描繪這幅迷人優雅的景色。不過值得一提的是，天然大
地色、焦赭和焦茶 PBr7（見 104 頁）擁有充滿魅力的
獨特沉澱感。即使可以透過調色創造相近色，卻無法模
仿這些顏料獨一無二的沉澱感，而且還特別適合呈現歷
史悠久的石塊的粗礪質地。

2.1/ 景 1：巷弄盡頭

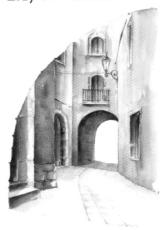

2.2/ 景 2：巷子內側

2.3/ 景 3：拱頂

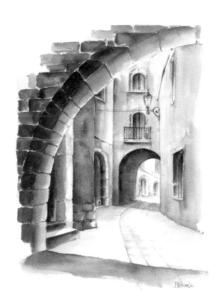

2.4/ 景 3 的上色和對比描繪

人像

> 法比安・佩堤里雍

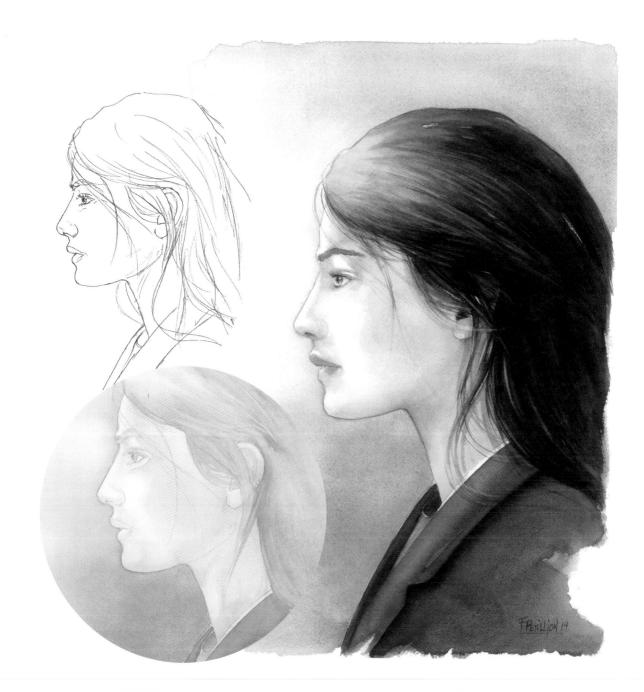

定稿

描繪人像向來是棘手困難的練習，因為底稿必須非常精準，才能夠體現模特兒的外貌。此外也必須遵循比例，確保畫面的合理性，因為只要有絲毫錯誤，就會破壞人像的協調和準確度。如果你是初學者，不妨透過相片練習繪製人像，測量臉部不同元素之間的距離，以建立正確的標線。眾多素描課程中都教授臉部解剖學，研究面部的骨骼和肌肉，這些是有原因的。分析面部骨骼和肌肉能令人進一步理解臉部結構，有助於將各個元素放在正確的位置。

繪製臉部線稿時，務必要在人像目光的前方保留空間。依照法比安的經驗，至少要讓人像佔三分之二、留白空間佔三分之一，最多各佔二分之一，都在理想範圍內。人像大於畫面的三分之二會過於擁擠；少於三分之一則會顯得迷失在畫面中。

上色

步驟 1

法比安打溼畫紙，首先在背景刷上不過於搶眼的中性色，以免使畫面過於陰暗。他在臉部前方保留一片淺色區塊，暗示光線的來源。在構圖中保留明亮區域是法比安常用的藝術表現手法，如此一來，就能吸引觀者的目光在他的作品中悠遊，然後移動到明亮處，彷彿畫面的出口。這在實作中是相當有效的視覺手法。因此，對畫家而言，最重要的就是抓住觀者的注意力，成功使其停下腳步專心注視作品，而非僅是漫不經心的匆匆一瞥。這就是畫家追求的目標，特別是想要展出作品的畫家。每一位專業藝術家都有一套自己的創作方法，定義出自我風格，並且讓作品在展覽或沙龍中吸引目光。

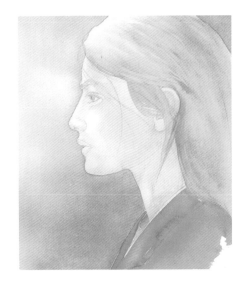

1.1/ 以三階段塗上第一層渲染：首先是背景，接著是臉部、頭髮，最後是外套

背景乾燥後，法比安打溼臉部，同時保留幾個純白的乾燥處，特別是額頭上方、顴骨、眼下和鼻樑。接著他使用黃赭和伊莎羅粉紅調色（見 103 頁），以不同色調建構立體感。待此步驟完全乾燥後，法比安以第一層派尼灰淡彩打溼頭髮。這層淡彩順著頭髮的走向繪製。最後同樣採用溼畫法，以深吡咯紅和史卡烈紅為外套上色。因此上色分為四個明顯不同的步驟。由於這些不同的步驟是在打溼的畫紙上進行，務必留意先前下筆的區域已經完全乾燥，才能接著畫其他區域。如果操之過急，沒有遵守乾燥所需的時間，顏色就會和尚未乾燥的顏色融合，失去清晰分明的輪廓。切記，水彩顏料會在有水分的地方流動，遇到乾燥的紙張即停止。

步驟 2

法比安用極淡的煙燻黑為基礎，以漸層法（見 107 頁）薄塗描繪年輕女子的膚色。這麼做可加強頸部、鼻翼和眉骨的陰影區域。

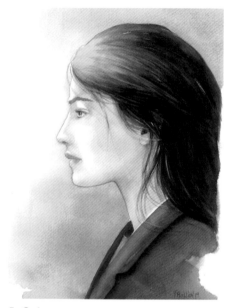

1.2/ 描繪臉部陰影和髮絲動態

2.2/ 髮絲描繪特寫

2.1/ 鼻翼區域特寫，塗上薄透的煙燻黑

接下來要描繪秀髮。法比安使用煙燻黑進行。如前面解釋過的，他偏好純黑色，而非調色而成的黑色，因為後者有可能顯出色偏。他在灰色渲染加上煙燻黑，趁顏料未乾時洗去部分顏料，勾勒出髮絲的動態，並讓底層的顏色透出。他繼續利用沾溼的小畫筆洗起顏料，描繪頭髮的更多細節。最後以小畫筆和黑色勾畫幾束髮絲。

在人像畫中，眼睛的上色非常重要，眼珠上方最好使用較下方深的顏色。因為如果仔細看，你就會發現眼皮會在虹膜上方形成些許陰影。因此不僅要為虹膜上色，同時也要以較稀釋的顏料繪製眼珠下方，顯現出細膩的色彩變化。眼白上方部分也要略帶灰色。同時注意要再上色時保留瞳孔中的白色反光，或使用少許白色壓克力或不透明水彩提亮。至於睫毛，最好不要畫出一道道又直又短的線條，不要以過度工整的方式描繪，才能顯得更自然。

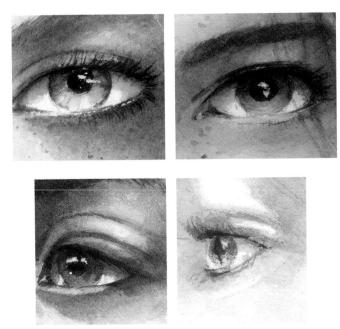

2.3／本書中四幅人像的眼睛特寫

動物肖像

> 法比安・佩堤里雍

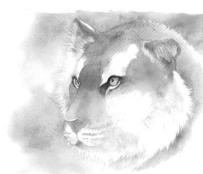

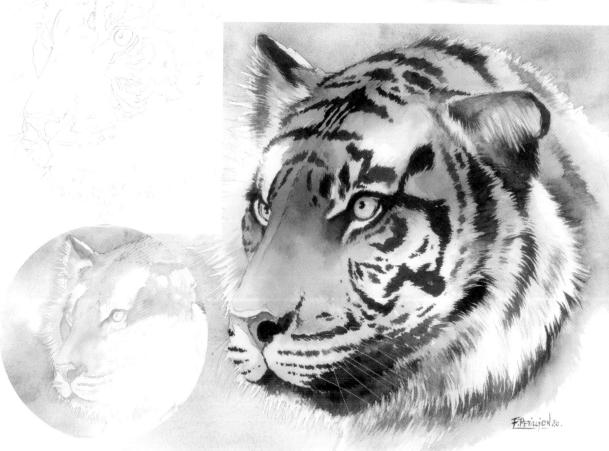

定稿

這幅 45 度角的老虎畫像中,最大的困難在於透視縮短右眼。描繪透視縮短的曲線常常顯得相當棘手。較遠處的眼睛會比較小,而且曲線的角度也會比正面的眼睛更明顯。草圖務必精準正確,以免破壞線稿的透視和準確性。

另一個重點是在畫草圖的時候,必須花些時間思考老虎的配置,以便在虎頭周圍保留足夠空間,否則會讓構圖顯得侷限狹窄。這份思考能力可讓你免於被迫截斷或縮短耳朵,這是很常見的錯誤,屆時就不得不整張草稿從頭來過。

一如所有半側面或 45 度角的畫像,預留足夠的空間,讓觀者的視線能在畫面中遊走(見 132 頁)。此例中,法比安在老虎前方留下三分之一的空白。

1.1/ 以淺灰和靛藍為基調的背景

上色

步驟 1

這幅水彩畫的背景使用相對偏冷調的中性色。背景保持中性是避免搶了畫像鋒頭,偏冷調則能賦予背景深度。由於老虎的橘色毛皮是暖色,可以使用相對暖調的色彩作畫。法比安選擇加入少許靛藍(見 66 和 68 頁)的淺灰色繪製較深的區域。光線來自老虎正面,因此按理來說整個前景應保持明亮。

為了創造朦朧的背景,法比安先打溼畫紙,然後才上顏料。他大膽晃動畫紙,活潑地運用淡彩的流動創造淡雅細緻的色彩融合。不過他很小心不弄溼老虎,以免顏料流滿整張畫作。

法比安延續背景的顏色,用來打造虎頭陰影較深的區域。此處用在耳朵內側和鼻翼、吻部下方和眼周。透過這個手法,法比安以選用的色彩創造背景和老虎之間的連結,讓主體與背景有一體感。

1.2/ 以黃赭和中國橘進行背景和前景的第一層渲染

137

不同於背景，虎頭是以乾筆法繪製而成。使用黃赭和中國橘（配方請見 73 頁，加入深棕色更適合），以水分適中的水彩筆上色，也就是刷毛能夠吸飽大量水分的畫筆。刷毛夠飽滿的尖形松鼠毛水彩筆特別適合這類技法。

厚實的白色毛髮和皮毛形成老虎豐厚頸毛，是以負像技法（technique du négatif）加強描繪。

步驟 2

法比安在第一層顏料上疊加第二層中國橘，強調橘紅的毛皮，並在不同地方加上少許焦赭略為加深顏色，突顯老虎耳朵等顏色較深的部位。他保留事先塗上黃赭的淺色或留白區域，像是眼下和吻部。頸部的圈狀毛皮也運用負像技法進一步刻畫。

接下來，法比安加入新的灰色筆觸，強調毛皮的立體感。這些筆觸的顏色與背景色相同。

最後，法比安在事先上過灰色的部分，以煙燻黑描繪老

1.3/ 特寫：以負像技法作畫

負像技法

負像技法的意思是不描繪老虎的毛髮，而是描繪毛髮之間的空間建立起毛皮質地。目的是要保留畫紙的純白色。

一如前面提過的，在水彩畫中會盡可能利用紙張的白，避免使用純白色顏料繪圖。

因為白色水彩顏料的覆蓋性不足，呈現出來的結果也很乏味。

如果充分掌握負像技法，這項技巧簡直所向無敵，不過由於與大腦接收的視覺衝突，因此需要經過一些練習。

虎的眼睛。我們也可以嘗試只用黑色繪製眼睛周圍，不過在灰色淡彩上疊畫黑色能讓整體顯得不那麼生硬。

步驟 3

描繪老虎的斑紋，法比安的選擇偏向中性的黑色。由於在本書前面已經探討過黑色，我們還記得要調製出鮮明中性的黑色並不容易。這也是他選擇使用煙燻黑的原因。如果你想要使用自己調製的黑色，必須留意色彩為暖色調，以維持畫作的整體色彩協調度。並不是單純為虎斑條紋塗上黑色就完事，同時也要注意條紋和毛皮其他部分的連結性，讓整體在視覺上有一體感，因此要運用較醒目的黑色，順著毛髮的方向描繪條紋。

接著要讓這些條紋漸層融入老虎的毛皮，以描繪灰色的漸變。受光面的毛髮必須維持極白，創造立體感的毛髮則在黑色條紋處疊加薄塗的黑色，構成濃淡不同的灰色。法比安藉由不同深淺的灰色漸層，成功建構出陰影，並與毛皮整體自然結合。

老虎眼睛的虹膜是在夏特勒茲黃中添加少許中國橘收斂明亮感。

髭鬚可使用白色壓克力顏料或者 Posca 白色麥克筆勾勒。也可用留白膠保留髭鬚的白色。不過利用留白膠保留流暢纖細線條的困難度極高，最後反而可能有損畫面整體的美觀。此外，白色壓克力或不透明顏料由於略帶透明度，反而較不刺眼，更加自然。

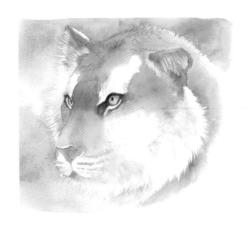

2.1/ 繪製對比

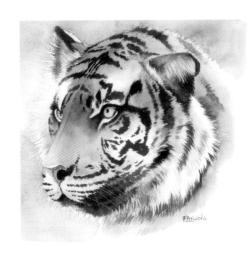

3.1/ 繪製老虎的條紋

畫材購買

供應商

www.isaro.be/shop/fr
www.lutea.be/fr/
www.kremer-pigmente.com
www.blockx.be
www.royaltalens.com
danielsmith.com/watercolor
www.schmincke.de
www.sennelier.fr
www.aquarelleetpinceaux.com

紙張製造商

www.papier-artisanal.com
www.papetier.be

色彩／顏料

echa.europa.eu
colour-index.com
okhra.com

其他資源

www.jacksonsart.com/blog
www.janeblundellart.com
www.handprint.com/HP/WCL/water.html
www.desireherman.com

參考書目

BOWER Stephanie,
Comprendre la perspective, éditions Eyrolles, Paris, 2017
CLINCH Moira,
Le nuancier de l'aquarelle : Petit guide des mélanges couleurs, éditions Eyrolles,
 Paris, 2010
COLES David,
Chromatopia, éditions Eyrolles, Paris, 2019
GOETHE,
Traité des couleurs, éditions Triades, Paris, 2000
ITTEN Johannes,
Art de la couleur, éditions Dessain et Tolra, Paris, 1990
MORELLE Jean-Louis,
Aquarelle : l'eau créatrice, éditions Fleurus, Paris, 2015
PASTOUREAU Michel et SIMONNET Dominique,
Le petit livre des couleurs, éditions Points, Paris, 2014
PEREGO François,
Le dictionnaire des matériaux du peintre, éditions Belin, Paris, 2005
RAINEY Jenna,
Mon Cours d'aquarelle en 30 jours. éditions Eyrolles, Paris, 2018
（中譯本：潔娜・芮尼《30 天學會畫水彩》，積木文化，2019 ）
ROELOFS Isabelle et PETILLION Fabien,
La couleur expliquée aux artistes, éditions Eyrolles, Paris, 2012
SAINT CLAIR Kassia,
La vie secrète des couleurs, éditions du Chêne, Vanves, 2019
WILTON Andrew,
Venise : aquarelles de Turner, éditions Bibliothèque de l'image, 1996
YVEL Claude,
Peindre à l'eau comme les maîtres. Dessin, lavis & détrempe, techniques anciennes,
 Edisud éditions, Aix-en-Provence, 2006

Art School 97

水彩調色與技法

認識顏料特性與調色原理，學習運用 11 種基礎色創造出最大色彩範圍，
建立個人專屬調色盤

原 著 書 名／Maîtriser le mélange des couleurs à l'aquarelle
作　　　者／伊莎貝‧侯洛芙＆法比安‧佩堤里雍（Isabelle Roelofs & Fabien Petillion）
譯　　　者／韓書妍

總 編 輯／王秀婷
主　　　編／洪淑暖
美 術 編 輯／于靖
版　　　權／徐昉驊
行 銷 業 務／黃明雪、林佳穎

發 行 人／凃玉雲
出　　　版／積木文化
　　　　　　104 台北市民生東路二段 141 號 5 樓
　　　　　　官方部落格：http://cubepress.com.tw/
　　　　　　電話：(02) 2500-7696　　傳真：(02) 2500-1953
　　　　　　讀者服務信箱：service_cube@hmg.com.tw
發　　　行／英屬蓋曼群島商家庭傳媒股份有限公司城邦分公司
　　　　　　台北市民生東路二段 141 號 11 樓
　　　　　　讀者服務專線：(02)25007718-9　24 小時傳真專線：(02)25001990-1
　　　　　　服務時間：週一至週五上午 09:30-12:00、下午 13:30-17:00
　　　　　　郵撥：19863813　戶名：書虫股份有限公司
　　　　　　網站：城邦讀書花園　網址：www.cite.com.tw
香港發行所／城邦（香港）出版集團有限公司
　　　　　　香港灣仔駱克道 193 號東超商業中心 1 樓
　　　　　　電話：852-25086231　　傳真：852-25789337
　　　　　　電子信箱：hkcite@biznetvigator.com
馬新發行所／城邦（馬新）出版集團
　　　　　　Cite (M) Sdn Bhd
　　　　　　41, Jalan Radin Anum, Bandar Baru Sri Petaling,
　　　　　　57000 Kuala Lumpur, Malaysia.
　　　　　　電話：603-90578822　　傳真：603-90576622
　　　　　　email: cite@cite.com.my

製 版 印 刷／上晴彩色印刷製版有限公司

Original French title: Maîtriser le mélange des couleurs à l'aquarelle
© 2021, Éditions Eyrolles, Paris, France
Chinese complex characters edition arranged through
The Grayhawk Agency
Complex Chinese translation Copyright © 2022 by
Cube Press, a division of Cite Publishing Ltd.

【印刷版】
2022 年 3 月 3 日　初版一刷
售　價／NT$ 480
ISBN　978-986-459-387-3
Printed in Taiwan.

【電子版】
2022 年 3 月
ISBN　978-986-459-388-0（EPUB）
有著作權‧侵害必究

國家圖書館出版品預行編目 (CIP) 資料

水彩調色與技法：認識顏料特性與調色原理, 學習運用 11 種基礎
　色創造出最大色彩範圍, 建立個人專屬調色盤 / 伊莎貝‧侯洛芙
　(Isabelle Roelofs), 法比安‧佩堤里雍 (Fabien Petillion) 著；韓書妍
　譯. - 初版. - 臺北市：積木文化出版：英屬蓋曼群島商家庭傳媒
　股份有限公司城邦分公司發行, 2022.03

　　面；　公分. - (Art school；97)

　譯自：Maîtriser le mélange des couleurs à l'aquarelle
　ISBN 978-986-459-387-3(平裝)

1.CST: 水彩畫 2.CST: 色彩學 3.CST: 繪畫技法

948.4　　　　　　　　　　　　　　　　　111001053

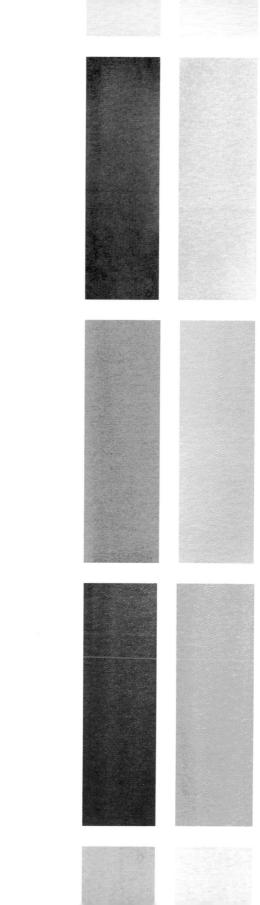